# 붓은 잠들지 않는다

## 미술사학자 전영백의
## 김병종 작가론

직접 선정한 60점의 작품과 함께

너와숲

# 김병종 BYUNG-JONG KIM 宗

미술사학자 전영백의
김병종 작가론

은 잠들지 않는다

전영백 지음

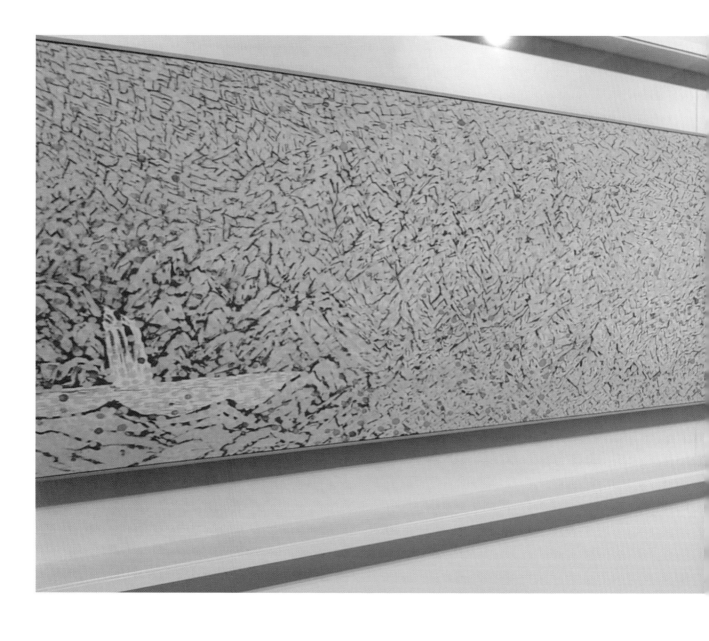

그림 1 　바람이 임의로 불매−송화분분 | 2022 | 90cm×55m | 혼합재료 | 사랑의 교회 설치

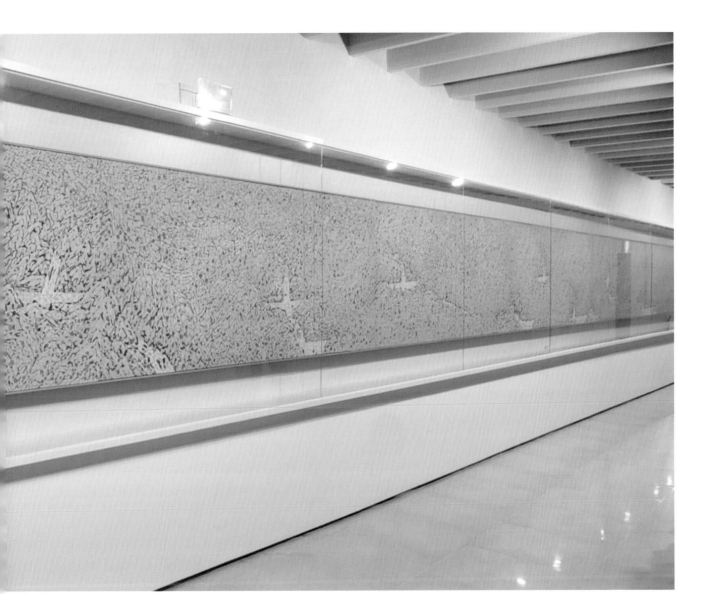

# 김병종

작가

단아르兒 김병종은 대한민국의 대표 화가 중 하나로 동양과 서양, 전통과
현대를 아우르는 독자적 화풍으로 알려져 있다. 1953년 전라북도 남원에
서 태어난 김병종은 서울대학교 미술대학 회화과와 동 대학원을 졸업하였
다. 재학 중 전국대학미전에서 대통령상을 수상하면서 연이어 〈동아일보〉
와 〈중앙일보〉 신춘문예에서 미술평론과 희곡 부문에 당선되어 등단하기
도 했다. 김병종은 1983년부터 모교에서 강의를 시작, 1985년에 교수로
부임하였고 2001년에는 성균관대학교에서 동양철학 박사학위를 취득했
다. 같은 해 서울대학교 미술대학 학장으로, 2002년과 2003년에는 각각
서울대학교 조형연구소장과 미술관장으로 임명되었다. 2018년, 36년간
봉직한 서울대학교 퇴임식에서 예술계 대학 교수로서는 이례적으로 46인
의 퇴임교수들 중 대표연설을 한 바 있고, 현재 서울대학교 명예교수 및
가천대학교 석좌교수로 있다.

주요 전시로는 〈송화분분〉가나아트센터 | 2019, 〈바보 예수에서 생명의 노래
까지〉서울대학교 미술관 | 2018, 〈生命之歌 생명의 노래〉베이징 진르今日미술관 | 2015, 〈
김병종 30년─생명을 그리다〉전북도립미술관 | 2014 등이 있으며, 서울뿐 아니

라, 베이징, 파리, 시카고, 브뤼셀, 바젤, 도쿄, 베를린 등 해외에서 개인전을 20회 이상 가진 바 있다. 피악FIAC, 아트바젤Art Basel, 광주 비엔날레, 베이징 비엔날레, 인도 트리엔날레 등 국내외 유수 아트페어에 참여했다. 안견미술문화대상, 자랑스런 전북인상을 비롯, 녹조근정훈장, 대한민국문화훈장 등 문화예술계의 중요한 상을 수상했다. 저서로는 『화첩기행 1-4』 문학동네 | 2014, 『중국회화연구』 서울대학교출판부 | 1997 등이 있다.

그의 작품은 런던 대영박물관, 토론토 로열 온타리오 뮤지엄, 국립현대미술관, 서울시립미술관, 청와대 등에 소장되어 있다. 2018년 3월, 전북 남원에 개관한 남원시립김병종미술관은 수십만 명의 관객이 몰리면서 전국적 명소가 되었다.

김병종은 민족적 자의식과 한국화 고유의 정신을 유지하면서도 현대적 표현으로 매체를 넘나들며 한국화의 현대화 및 세계화를 이끌고 있다는 평가를 받는다. 대표적인 작품으로는 〈바보 예수〉1988~, 〈생명의 노래〉1989~, 〈송화분분〉2016~, 〈풍죽〉2017~ 연작 등이 있다. 꽃과 나무, 예수의 초상, 여행지의 풍경, 어린 시절의 기억, 바람에 날리는 송홧가루와 대나무 숲의 풍경까지 다양한 주제로, 자유롭고 역동적이며 거침없는 표현을 구사한다. 평생 생명을 주제로 작업하여 '생명 작가'로 불린다. 자연을 주제로 한 여러 작품들은 분출하는 생명력과 시적 아름다움을 다채롭게 보여준다. 김병종의 작품을 관통하는 또 다른 특징은 화면에서 확인할 수 있는 두꺼운 질감의 마티에르matière다. 그는 한국의 닥종이에 기반한 두꺼운 화면에 다양한 안료와 석채를 칠하는 방식을 취한다. 그의 작품에는 종

종 서양의 부조relief나 동양의 요철 방식을 닮은 특유의 표현기법이 포함된다. 이러한 작업을 통해 그는 기존 동양화의 관습적 양식이나 중국화의 고답적 화법을 벗어나 고유한 표현을 추구한다. 전통적 미의식과 동양화론의 핵심적 의미를 체화하여 자신만의 독자적인 회화를 모색한다고 말할 수 있다.

2013년 영인문학관에서의 이어령, 김병종 〈생명 동행전〉에서 이어령 선생의 시 열세 편을 전시장에서 즉흥 필로 쓰고 있는 화가.
그 중 〈어느 무신론자의 기도〉는 현재 이어령 선생의 서재에 걸려 있다.

# 단아 김병종
# 그의 미술 세계에 대하여

전영백 | 미술사가, 홍익대학 교수

김병종의 호는 단아旦兒. '새벽의 아이'답게 작가는 매일 새벽 작업실로 나선다. 40여 년의 화업에 휴식을 취할 법도 하건만, 작업하러 가는 발걸음은 가볍고 마음은 여전히 설렌다고 한다. 화가가 손에 물감 묻히며 그림 그리기를 좋아하는 건 당연한 일이라 하겠지만, 오늘의 미술계에선 애석하게도 그런 고전적 화가가 드물다. 단아는 그림 그리기를 진정 좋아하는 작가다. 그의 열정적 창작 에너지는 예나 지금이나 변함이 없어, 칠순을 바라보는 나이가 도무지 어울리지 않는다. 오히려 그는 요즘 이전 작업의 물리적 한계를 넘어서고 있다. 예컨대 올해 4월, 폭 90cm, 길이 55m라는 놀라운 스케일의 회화 〈바람이 임의로 불매-송화분분〉**그림 1**을 완성했다.[1] 세계적으로도 드문 일이다. 관람자는 긴 복도를 따라 걸으며 두루마리 그림처럼 펼쳐지는 산수 속을 와유臥遊한다. 이 작품은 긴 건물의 공간에 맞게 설치한 '장소 특정적 회화'다. 보통 작가의 나이가 많아질수록 소품으로 가는 게 일반적인데 단아는 예외적이다.

현대미술은 매체의 경계를 의도적으로 넘나든다. 다양한 재료나 기법 그리고 제작 방식을 어떻게 조합하는가가 작업의 특징이 되는 게 요즘이다. 그러나 김병종이 왕성하게 활동하던 1980년대 말에서 1990년대만 해도 국내 화단, 특히 동양·한국화의 상황은 전혀 달랐다. 화단의 전통적 방식과 매재의 구분을 엄격히 하던 그때, 그는 자신만의 파격적 행보를 이어갔다. 수묵화에 기반한 보수 정통의 교육과 문기文氣를 타고난 개인적 성향에도 불구하고, 그림의 표현은 어디에도 없는 독창적인 것이다. 동양화와 서양화의 구분도 무색한데 새로운 안료의 도입과 파격적 매재의 활용에도 막힘이 없다. 그뿐이랴. 거침없는 선과 색의 표현은 미술사의 어떤 범주에도 맞지 않는다.

역사에 남는 거장은 풍부한 표현과 다양한 방식을 활용하면서도 일관성을 갖는 게 특징이다. 그리고 다양한 표현언어를 쓰는 작가의 작업에서 미적 일관성을 알아보는 것은 비평적 눈이 해야 하는 가장 중요한 일이다. 김병종이 지난 40여 년간 다채로운 어휘를 구사하면서도 지속적으로 이끌어온 미적 특징이 무엇인지 그의 작업 세계로 지금부터 들어가보려 한다.[2]

---

**1**    이 대형 회화는 작가가 바람에 의해 짝짓기하는 송홧가루의 신비로운 운행을 보며 생명의 창조와 신비를 노래한 작품이다. 이는 2022년 4월 17일, 서울 서초구 사랑의 교회에 설치되었다. 작품의 크기는 세로 90cm, 가로 5520cm인데, 화판 23개(각각 가로 240cm)가 이음새 없이 하나로 연결되어 전체를 이루고 있다.

**2**    이 글은 필자가 작성한 2019년 가나아트에서 열렸던 김병종 개인전 〈송화분분〉의 도록 서문을 기반으로 이를 대폭 확장하고 새롭게 구성한 것임을 밝힌다.

## 토담과 장판, 그리고 분청사기와 고구려 벽화

김병종의 작업을 관통하고 있는 가장 특징적 일관성을 꼽자면 화면의 마티에르matière라 말할 수 있다. 대부분의 작품들이 그렇지만 특히 그의 〈생명의 노래〉 연작 중, '숲에서'라는 부재가 붙은 작업이 대표적이다. 이 연작은 1990년부터 시작되었다. 한지나 혼합재료에 먹과 채색을 한 작업으로, 대부분 모노톤의 황토색 바탕에 묵색의 역동적 필세를 휘두른 작품들이다. 그중에서 말을 소재로 한 그림들, 예컨대 〈웃는 말〉 1990 | 그림 2, 〈달리는 말〉 1999 | 그림 3 | 그림 4, 〈광야〉 1999 등은 김병종 회화의 진수를 보여준다. 이러한 방식의 1990년대 작품들 중 세 점은 대영박물관에 소장되어 있다. 서구의 시각에서 한국의 독특한 표현이라 여겼던 것을 알 수 있다.

이 작업에서는 동양화만의 특성인 일필휘지의 역동이 함축적인 형상에 포획되어 안료의 물성物性이 만든 화면에 생생하게 정지돼 있다. 마치 생명의 기운을 그 절정에서 급랭시켜 영구 보존시킨 듯, 정중동靜中動이고 동중정動中靜이다. 여기서 기운의 포획과 보존의 매체가 바로 농축된 질감의 안료다. 토담같이 두터운 흙벽에, 나르는 듯 부상하는 말의 활달한 움직임이 그야말로 두텁게 바른 물감에 박혀 있다. 폼페이 벽화에서 그

옛날 석화된 인물들의 멈춰진 동작을 오늘에 목격하듯, '영원한 현재'의 모습이 아닐 수 없다.

〈숲에서〉 연작에서 보는 달리는 말이며, 하늘로 치솟는 새며, 알 수 없는 생명체가 뿜어내는 발아의 움직임은 모두 하나의 주제로 수렴된다. 그림 5 | 그림 6 | 그림 7 그건 바로 삶의 운동성이다. 그 살아 있음의 증거, 생명의 흔적은 그대로 화석이 되어 화면의 마티에르에 묻혀 있다. 빠르게 휘두른 붓질의 제스처로 생명의 움직임을 잡아 정박시킨 것이 〈숲에서〉 연작의 특징이다. 그러므로 그의 회화는 붓질의 빠른 행위를 통해 삶의 비밀과 생명의 신비를 포착하여 안료에 묻는다. 물질 안에 행위가 내재되는 것이다.

여기서 두터운 안료의 물성은 생물과 허공을 혼합하는 매재가 되어 양자를 동질화시킨다. 〈생명의 노래-숲에서〉 1998 | 그림 8와 〈생명의 노래-숲에서〉 1999 | 그림 9에서 보듯, 두터운 마티에르의 화면에서 형상과 공간이 하나가 된다. 그림의 여백은 비우는 게 아니라 꽉 찬 공간으로 '만들어진다.' 공기 가득한 공간에 생명의 기운이, 꽃과 나무의 씨앗이 부유하니 어찌 비어 있다 하겠는가. 화면이 널널해 보이는데도 실은 가득 채워져 있다는 뜻이다. 물성이 만드는 공간, 존재의 기운이 진동하는 여백. 전통 동양화가 강조한 여백의 개념을 변용한 것이다. 생명이 가득한 공간이라니. 아이러니가 아닐 수 없다. 그림 10 | 그림 11

그리고 회화의 재료로 볼 때 〈생명의 노래-숲에서〉 연작은 관습을 탈피

한 발상의 대전환이 아닐 수 없다. 작가는 마치 분청사기의 표면과 같은 텁텁한 질감의 닥종이 楮紙(고려지)를 독자적으로 개발하였다. 그 위에 토담이나 장판 같은 우리의 생활정서가 묻어나는 질감으로 그림판을 만들었다. 거친 질감이나 불투명한 표면의 느낌이 중국적인 수묵 문인화풍과는 사뭇 다르다. 그는 중국의 새하얗고 예민한 옥판선지(화선지)에 비해, 누렇고 내구성이 강하며 질긴 닥종이를 사용한다. 또한 한약재 등을 끓여 자연 채색을 만들기도 했다. 작가가 새로운 재료를 실험하고 과감하게 조합하기 위해서는 재료에 대한 지식과 확신이 전제되어야 한다. 김병종이 한국화의 새로운 형식을 개척하는 선구자로서 기반이 되는 점이다.

그림면의 두터운 마티에르는 한국인이라면 누구나 고향같이 익숙하고 편안하게 느끼는 미감과 직결되어 있다. 닥종이에 흙을 섞어 만든 누런 화면에는 고구려 고분벽화의 시원적 투박함과 불투명한 우윳빛 분청사기의 텁텁함이 배어 있다. 보드라운 살결의 예민한 화선지보다 둔탁하나 정겹고 온기 도는 닥종이를 취한 데에서 한국적인 취향과 정서를 볼 수 있다. "표백된 중국의 화선지가 '위선적'이고 비인간적으로 느껴졌기에, 순수한 우리나라 닥종이를 썼다"고 하는 작가의 말은 현대를 사는 우리가 잊었던 옛 정서와 근원적 기억을 소환한다. 종이에 대한 한국의 문화는 고도의 세련된 미감과 생활정서가 깃들어 있다. 어렸을 때부터 종이를 직접 만드는 지역 풍습을 보고 자란 작가는 이를 작업으로 끌어들여, 레디메이드 캔버스가 아닌 수공의 화면을 제작한 것이다. 요컨대, 그의 회화는 표면 위에 그린 피상적 이미지가 아니라 그림판까지 저며 든 물성의 그림이라 하겠다.

그래서 그의 회화가 '한국화'라고 볼 때, 이 명명은 장르상 그렇다는 게 아니라 표현적 특징과 미학적 의미에서 그러하다는 뜻이다. 이것이 작가가 "재료로부터의 자유"를 말하고 "유화로 그렸어도 한국화라 할 수 있는 것"이라 말하는 근거다. "다양한 동서의 기법들을 '한국화'에 원용하여" 한국적 정서와 취향을 시각화하는 것이 관건이다. 여기서 문화적 독자성은 재료나 양식이 아니라, 시각의 문제이고 내포된 미의식이며 감각의 발현에서 비롯된다고 보는 것이다.

화면의 전면성과 촉각적 마티에르에 대한 지속적 추구는 한국 근대 회화사에서 중요한 특징이다. 일찍이 1940년 평양에서 결성된 '주호회 珠壺會' 작가들이 탐색한 고구려 고분벽화의 재질감, 특히 박수근 회화의 암벽과 같은 마티에르, 그리고 이후 유영국과 장욱진 등 신사실파 회화 표면의 물질성 또한 공유되는 부분이다.[3] 김병종 회화의 경우, 이러한 고구려 벽화의 두터운 물성을 화면에 구축하면서, 여기에 올리는 형상 또한 고분벽화의 고졸미 古拙美와 힘찬 생명력을 담고 있다. 그리고 이것이 조선 문인화에서 보는 공간의 여유로운 운용, 분청사기의 자연스러운 색감, 그리고

---

**3** '주호회'는 1940년대 평양박물관 재직 중이던 일본인 학예사 오노 다다아키라小野忠明가 자신이 후원했던 판화 작가 최지원 작고 1주기를 기리며 결성한 모임으로, 1940년부터 1944년까지 지속되었다. 멤버로는 황유엽, 최영림, 변철환 등 광성고보 동창들과 장기표, 장리석, 박수근, 최윤식, 홍건표 등이 속한다. (이승현, 『한국 앵포르멜과 단색화의 물질과 행위에 대한 비교문화적 고찰: 서구 및 일본 전후미술과의 차이를 중심으로』, 홍익대학교 미술사학과 박사논문, 2019, p.109 참조) 이 논문은 주호회에서 신사실파로 이어지는 근대 회화의 마티에르에 대한 지속적인 미적 특징을 추적하였다.

민화가 지닌 형식의 자유 및 해학성과 결합되어 그만의 독특한 한국화로
제시된다.

## 무無의도성, 그리고 완전함으로부터의 자유

우리는 이제 한국화(동양화)의 개념을 재료나 양식이 아닌 그에 내재한 미
의식이나 문화적 정서로 규정해야 한다. 김병종은 한국화 영역에서 그러
한 변혁을 구체적으로 실천한 선구적 작가다. 그의 현대적 한국화는 한
국성을 소재로 다룬 게 아니다. 가장 극단적 경우가 〈바보 예수〉 연작이
다. **그림 12 | 그림 13 | 그림 14 | 그림 15** 누구든 처음에 예수의 모티프를 다룬 〈바
보 예수〉에서 한국성을 보진 않는다. 그런데 그 연작에서 예수를 보는 방
식과 표현이 비서구적이고 들여다볼수록 한국적인 게 관건이다. 혹자는
이를 해학적인 것과 희화화한 점을 들었지만, 서양에서도 이런 식으로 표
현한 예수의 사례가 전무후무하다. 바보 예수의 표정이 성스럽거나 고통
스러운 두 종류의 예수의 얼굴 외에 이처럼 어린이같이 순수하고 해학적
모습은 그만의 한국적 특성이 아닐 수 없다. 그는 또한 대담하고 거침없
는 일필휘지로 예수의 형상을 대형 골판지에 그리기도 했다. 골법용필을
연상케 하는 강인한 필력을 느낄 수 있는 작품이다. 낮은 데로 임하는 예

수의 모습을 지극히 서민적 재료인 골판지에 제작했는데 정작 그 표현은 먹선에만 의존하는 동양화의 전통을 살린 것이다.

한국성이란 자족적으로 규명하는 게 아니라 문화 비교에서 비롯된다는 점을 인식할 때, 김병종 회화의 고유한 한국성이 제대로 보일 수 있다. 그런 맥락에서 그의 표현 방식에 담긴 한국적 특징을 포착한 서양 비평가들 중, 누리자니Michel Nuridsany가 언술한 그의 작품에 대한 평을 참고할 수 있다. "활시위를 당기는 것처럼 자신의 의지를 스스로에게 긴장시킨 후, 정확하면서도 의식이 없는 것 같은 붓놀림을 모두 손에 맡겨버린다." 여기서 '의식이 없는 것 같은'이란 말에 주목할 때, 서양인의 눈에 비친 김병종 회화의 무無계획성 혹은 무無의도성을 확인할 수 있다. 그리고 이는 개인적일 뿐 아니라 우리 미술의 고유 특징에서 비롯된 것이다. 작가 자신도 "작품의 완성도에 대한 무無목적성이야말로 우리 미술이 보여주는 또 다른 경지"라 말한 바 있다.

의식을 내려놓고 '그냥' 빚어 만든 화면, 그 두터운 안료에 얽혀 '아무렇게나' 그려놓은 듯한 먹선의 율동, 갈필로 휘두른 자유로운 형상 등 그의 회화가 출현하는 정서는 야나기 무네요시柳宗悅가 설명하는 '무사無事'와 '여심如心'의 경지와 멀지 않다.[4] 그 경지에서 작가는 인지를 보태거나 의식을 발동시키지 않고 그대로의 본래성本來性을 드러내는 것이다. 작위성을 벗어나 필연성에 입각하는 것. 무심無心하고 자유롭게 만들어 자연스레 드러나는 소박한 아름다움이 무네요시가 제시하는 최상 미의

경지다. 김병종의 회화에서 보는 무의지적 아름다움, 즉 미를 의식하지 않는 기氣의 자발적 출현과 통하는 바다.

이러한 미학은 서구에는 없는 것이고, 언어로 설명하기 힘든 종류다. 언어 이전의, 혹은 언어가 포착할 수 없는 양상이기 때문이다. 이분법에 기반한 언어는 의식과 무의식을 양분하여 지칭할 수 있으나 동양 미학의 절정인 무사와 무심의 행위를 설명할 수 없다. 스스로 비워 자기를 자유롭게 하는 마음은 무의식과는 다른 것이다. 여기에 개입되는 역설을 유심히볼 일이다. 완전을 짐짓 파괴하는 자유로운 손으로 미완의 아름다움을 만들어내는 작업이다. '완전함으로부터의 자유'를 추구하는 미의 세계. 완전함으로 규정되는 이성과 논리를 넘어선 최상의 미 – 우리가 추구해야 할 한국미가 아니겠는가.

---

**4**　여기서 야나기 무네요시가 말하는 '무사'란 평상시의 상태를 뜻하며 본래성 本來性과 유사한 것으로, 존재의 본디 그대로의 성(질)인 '여심'과 동일하게 여겼다고 풀어 설명할 수 있다. 참고로 그는 조선 민예의 질박한 아름다움을 극찬하고 한국미의 결정체란 무작위의 소박함에 있다는 점을 강조했다. 예컨대 이러한 미학은 그의 조선시대 다완 茶碗(찻사발)에 대한 예찬론에서 잘 드러난다. 즉 일본의 말차 다완인 '라쿠다완'은 아름다움을 의식적으로 추구하고 다도 茶道 취미에 사로잡혀 있는 반면, 조선의 '이도다완'은 그러한 의도와 취미에서 자유로워 아름다움의 원천에 도달한다는 것이다. 또한 그는 이도다완의 미 美란 완전, 불완전의 구별이 미처 생기지 않는 곳에서 출현하는 '미생 未生'의 미라고 극찬한 바 있다. (야나기 무네요시, 『야나기 무네요시의 민예·마음·사람』, 김명순 외 번역, 컬처북스, 2014, p.18과 p.36 참조) 이러한 비평이 갖는 미학적 예리함은 오늘날의 시각에서 보아도 놀라울 정도다. 필자는 무네요시가 조선의 미학을 식민지 사관에 입각해 '비애미'나 나약한 백색 미학을 논했다고 그를 비난하는 것보다, 그가 극찬한 한국 미술의 무기교의 기교가 갖는 심오한 미적 의미를 우리의 전통 미학의 수사에 적극 수용하여 국제화를 위한 스스로의 비평에 활용하는 편이 현명한 지적 자세라고 생각한다.

## 문인화의 이상을 일상의 친근함으로

김병종의 미술 세계에서는 문인화의 이상성異常性을 내려놓고 평상平常
의 미를 추구한다. 무사심의 평상적 발현으로서 그의 그림이 주는 편안
함과 친근감은 형상의 묘사가 규범적으로 정확하지 않고 색채가 미끈하
거나 고르지 않기 때문이다. 선의 움직임과 안료의 농담 또한 일정치 않
다. 그림 16 | 그림 17 | 그림 18 | 그림 19 | 그림 20 그의 상징적 모티프들이 반복될 때
도 같은 게 하나 없다. 한 화면에서 보는 물고기, 종달새, 닭 등 그가 자주
쓰는 일상의 형상들은 너무 단순해서 왠만하면 비슷한 놈이 나올 법도 한
데, 결코 같지 않다. 수공의 손맛이 깃든 개체의 표현이다. 이로 인해 그
의 회화가 민예와 민화의 미적 정서를 놓지 않고 이를 현대적으로 재탄생
시킨 작업이라 보게 된다. 작가 자신도 조선 민화의 "더할 수 없는 기교와
완성의 세계"를 설명하며 그 미적 탁월성을 강조한 바 있다.[5]

그런데 한문에 능하며 화론을 설파하며 동양 미학을 통달한 전문성을 비
롯하여, 30권의 책을 출판한 문필가로서의 자질이 미술 작업과 따로 돌

---

**5**    김병종은 "조선의 민화가 그 내용은 서민의 소박한 미의식으로 형성된 것으로써 외래의 문명에
오염되지 않은 우리적인 것의 처녀성을 말해주는 사투리 언어 체제이나, 그 기교나 완성도에 있어
서는 숨 막힐 듯한 다른 차원을 보여준다"고 말했다.

수 없다. 본래 문인화의 속성은 그 문자향 서권기文字香 書卷氣가 삶에 배어 있어 문인의 삶과 예술이 분리될 수 없다는 게 아니겠는가. 이 점이야말로 김병종 회화를 제대로 이해하기 위한 마지막 관문이 아닌가 싶다. 그의 그림은 표현상으로 민화와 같은 일상의 단순한 모티프와 분청사기와 같은 텁텁한 질감의 회화이면서 동시에 그 속에 서려 있는 '문기文氣'를 간과할 수 없다는 점이다. 그는 문인화와 민화를 분리하지 않고 그 화합을 구상할 때 나올 수 있는 표현을 구사한다. 그의 회화는 한마디로 문인화와 민화 사이 경계를 흐리는 시도라고 말할 수 있다. 그래서 두툼한 화면의 누런 피부에서 여백의 숨결을 느끼고, 시야를 전면으로 덮은 송홧가루의 정중동靜中動에서 솔바람의 기운을 감지하게 되는 것이다.

화가 김병종의 이력은 다소 드라마틱하다. 그의 대학 시절은 그림과 글 사이를 넘나들었던 시기였는데, 그는 1980년 〈중앙일보〉 신춘문예 희곡 부문에 당선되는 등 연극계의 촉망받던 젊은 희곡 작가이기도 했다. 그가 창작한 희곡은 여러 편 연극무대에 올라 호평을 받은 바 있다.[6] 또한 같은 해 〈동아일보〉 신춘문예 미술비평 부문에도 당선돼 화제가 되기도 했다.[7] 그 시절부터 지금까지도 그는 이야기가 풍부해 쓸 거리가 차고 넘치는 작가다. 자신의 체험과 생각을 희곡이든 수필로 이토록 많이 출판한 화가를

---

**6**    김병종의 최초의 희곡 작품은 그가 대학 2학년 때 쓴 〈십자가 내려지다〉(1977)인데, 민중소극장(정진수 연출)에서 공연되었다. 이후 〈축생도〉(1980)는 신촌소극장(심재찬 연출)에서, 〈달맞이꽃〉(1981)은 국립극장(김정옥 연출)에서 공연되었다. 여기서 〈달맞이꽃〉은 대한민국 문학상 수상작이기도 했다.

**7**    김병종의 〈동아일보〉 신춘문예 미술비평 당선작의 제목은 〈자유와 동질회의 초극〉(1980)이었다.

나는 알지 못한다. 그가 저술한 다수의 책들 중엔 개인의 삶을 드러낸 글도 꽤 있는데, 드라마틱한 그의 삶을 잘 보여준다.

그런 삶의 드라마엔 연탄가스 중독으로 죽음의 문턱까지 갔던 위기의 순간을 빼놓을 수 없다. 1989년에는 《서울대 미대 45년사》를 홀로 저술하던 중, 글에 집중하기 위해 따로 얻어 집필하던 학교 앞 고시실에서 연탄가스 누출 사고가 있었던 것이었다. 이후 생의 회복과 함께 전격 탄생한 〈생명의 노래〉는 그의 삶과 밀착된 신앙고백과도 같은 작업이다. 회복기 환자의 눈에 다시 보인 세상, 그 순수한 시각의 구현이었다. 그의 작업이 그저 생물의 묘사나 풍경의 표현이 아니고 보는 방식의 변화와 시각의 문제를 다룬 것임을 알 수 있는 대목이다. 그의 눈에 다시 펼쳐진 세계는 하찮은 미물조차 귀하고 신비롭게 보이는 완전히 새로운 세상이었다. 보들레르Charles Baudelaire가 칭송한 회복기 환자의 시선과 어린아이의 시선 양자를 동시에 경험한 순간이었던 것이다. 꽃과 새가 어우러지고 생명의 색채가 역동하는 환상의 세계. 무위자연으로 돌아가 햇볕 충만한 들로 산으로 뛰어다니던 12세 소년의 세계가 자전적 시각으로 그려졌다.

거침없는 표현, 탈주의 자유

## 새벽의 아이, 그림 속을 뛰놀다

누구든지 그의 회화를 보면 '어린아이와 같은' 그림이라 느낀다. 우선 내용에서 아이들이 좋아하는 쉽고 재미있는 일상의 주제를 다루고, 아이가 그린 듯 '못 그린 그림' 같기 때문이다. 특히 미술을 잘 모르는 사람일수록 편하게 느끼는데, 이는 어깨에 힘을 뺀 그림이기 때문이다. 그가 그린 예수는 바보같이 친근하고, 그림에 자주 등장하는 소년은 누구나의 어린 시절 모습이다. 이렇듯 '못생기고' 소박한 형상들이 두터운 화면에 묻혀 있다. 그런데 미술사에서는 짐짓 서툴게 그리는 표현을 몇 차례 목격할 수 있다. 예컨대, 피카소Pablo Picasso의 그림에서 파편으로 부서진 주전자와 찻잔의 조합을 보며 우리는 그가 데생력이 없다고 생각하진 않는다. 실제로 일찍부터 아카데미 교육을 받은 피카소는 12세 때부터 이미 우수한 사생 실력을 보였는데, 그처럼 형상에 대한 통달이 있었기에 '자신 있게 못 그릴 수' 있었다 할 수 있다. 이렇듯 피카소의 해체된 조형과 더불어, 마티스Henri Matisse의 단순한 색채 디자인, 그리고 클레Paul Klee의 시적이고 유아스러운 모티프 등에 대해 예사로이 보지 않는 이유가 그런 확신에 근거한다. 김병종의 어린아이 같은 그림은 단순히 그 모티프나 표현 방식 뿐아니라 유아의 심상心想을 담고 있다는 점에 더욱 주목할 수 있다. **그림 21 | 그림 22**

특히 2차 대전 후 뒤뷔페Jean Dubuffet의 회화에서 보는 어린아이 같은 그림은 김병종의 작업과 유사한 점이 많다. 예컨대 〈바보 예수〉 연작에서 보는 인간 예수의 거칠고 일그러진 형상은 2차 대전 이후 프랑스의 '아르 브뤼Art Brut'가 보여주는 인간 실존에 대한 암울하고 단순한 표현에 담긴 근본적 고뇌를 공유한다. 이처럼 뒤뷔페를 포함하여, 이 시기 파리 앵포르멜이야말로 김병종 작업과 미적으로 가장 유사한 표현을 보이는 화파라 할 수 있다. 인간 실존에 대한 심도 있는 사상적 깊이와 함께, 뒤뷔페의 '오트 파트Haute Pâtes(두꺼운 반죽)'가 보인 회화 표면의 물성에 대한 천착을 동일하게 보여준다. 이 점이 김병종 회화에서도 일관성 있는 특성임을 이미 앞에서 강조했는데, 한국화의 보편성을 논하고 그 국제화를 모색할 수 있는 중요한 단초라 할 수 있다.

그리고 2016년경부터 시작된 〈송화분분〉 연작에서 선보인 한층 추상화된 그의 작업은 위와 같은 화면의 물성에 대한 보다 집중된 실험을 보여준다. **그림 23 | 그림 24 | 그림 25** 그가 다양하게 다뤘던 생명 예찬과 그 상징적 형상들은 화면에 묻히고, 작업의 내러티브는 화판의 질감과 붓질의 행위로 배어들었다. 최근의 작업에서는 회화의 가장 본질적이고 발생적 속성인 '그린다'는 행위에 집중하는 양상을 볼 수 있다. 요컨대, 〈이름과 넋〉, 〈바보 예수〉 등 이전의 작업이 '소설'이었다면, 최근의 〈송화분분〉은 함축적 '시'를 보는 듯하다. 소설에서 시로의 전이는 완숙을 향해 나아가는 작가가 밟아야 하는 자연스러운 변화가 아니겠는가.

## 정통에서의 혁신

# 탈脫중국, 비非서구의 독자 노선

'한국 전통 회화의 현대적 변혁과 국제화의 과제를 어떻게 풀 것인가?' 이 문제를 진지하게 고민하는 작가들 중 김병종의 경우 남다른 어려움이 있었던 듯하다. 동양 화단에서 그 변혁의 정도가 누구보다 파격적이었기 때문이다. 그런데 그야말로 동양화의 화론을 교육할 수 있는 마지막 세대로 국내 동양 화단의 소위 '정통'에 속하는 작가다. 놀라운 점은 옛 세대와 신세대, 전통과 현대의 경계에서 한바탕 용트림하여 나온 그의 회화가 기존의 어느 작업에서도 보지 못한 종류라는 것이다. 어느 범주에도 속하지 않고, 어느 한쪽으로 규명될 수 없는 자신의 말대로 '탈脫중국, 비非서구'의 작업이다. 세대적 규정이나 문화적 속박에서 벗어나는 미적 탈주다.

변혁은 비난을 불러오고 쏟는 애정만큼 고통의 깊이는 비례하는 법. 그는 스스로를 칭하여 "동양 미술의 퇴락한 종갓집 종손"에 비유한 적이 있다. 그리고 자신이 '지금 여기'에 굳건히 서 있으면서 "조선 미술사로 유학을 다녀왔다"고 말한다. 그의 입장은 본인이 분명히 했듯, "수입된 사조가 아닌 동양의 시각, 아시아적 세계관으로 보편의 세계를 바라보려는" 것이라 밝힌 바 그대로다.

돌이켜 1980년대 말, 〈이름과 넋〉 연작에서 그가 다룬 모티프를 볼 때, 황진이, 춘향, 그리고 예수는 인물의 국적이나 내용적 연관성이 전혀 없음에도 불구하고 모두 공통적으로 시대적 저항 정신을 보여준다. 이러한 소재를 선택한 것은 그의 현실 인식과 저항 의식이 작용한 바다. 오광수의 말대로 작품에서 다룬 황진이와 춘향, 그리고 예수라는 역사의 존재들은 시대와 문화가 전혀 다르지만 부당한 권위와 현실에 저항하고 정신적 (종교적) 가치를 발했다는 점에서 공통점을 갖는다.[8] 이러한 역사적, 종교적 인물들을 통해 작가는 자신의 역사관과 세계관을 은유적으로 드러냈다고 할 수 있다. 소재, 즉 작품의 내용이 문학적 방식으로 나온 그의 반항이라면 그 파격적 표현은 언어를 벗어나는 회화적 저항이다.

1980년대를 지나면서 김병종은 동양화의 재료 및 기법의 오랜 관습을 깨고 스스로 민족적 자의식과 한국화의 고유 기법을 개척했다. 김용준, 장우성, 서세옥으로 이어지는 서울대 동양화과의 맥을 이으면서도, 현대화의 빠른 진전으로 자체 변혁을 모색해야 했던 그의 고뇌를 가히 짐작할 수 있다. 이후 〈생명의 노래〉로 재탄생한 그의 작업이 보이는 강렬한 에너지는 오래 묵었던 전통과 관습에 대한 저항의 몸짓에 다름 아니다. 이는 무엇보다 동양화의 핵심을 누구보다 잘 알고 있는 자신감의 발로라 봐야 한다. 중심에 있었기에 파격에의 확신이 가능했던 거다.

---

**8**    오광수는 1989년 그의 첫 개인전에서 "감동적이고 충격적인 한 편의 연극을 본 느낌"이라고 말한 바 있다.

한마디로 김병종의 지론은 동양화의 화법보다 화론의 핵심을 꿰뚫고, 그의 작업은 고답적 중국화의 체제를 벗어나 한국의 독자적 회화를 모색한다고 요약할 수 있다. 비유하자면, 일요일마다 교회만 열심히 다니고 절대 금주하면서도 삶과 믿음이 따로 도는 무늬만의 기독교인이 아니라, 매일 묵상하며 일상의 삶 속에서 신앙의 중심을 늘 잡고 사는 진정한 신앙인이라고나 할까. 그래서 비평가들은 "허명뿐인 동양화가 아니라 참 넋을 회복한 동양화"(이건수)라 불렀고, "전통적 규범에 대한 지적 반란"(최태만)이라 강조한 바 있다.

그의 〈송화분분〉 연작 중 〈송화분분-춘산〉 그림 26 | 그림 27 | 그림 28에서 보듯, 그는 사방에서 그린 산수의 형상들을 한꺼번에 모아놓았다. 봄기운 가득한 연초록 산수나 연분홍 꽃 만발한 첩첩 산수에 노란 송홧가루가 온 천지를 뒤덮는데 그 산세가 독특하다. 그가 2013년부터 제작해온 〈화홍산수〉의 변형이라 볼 수 있다. 그림 29 위의 두 점의 〈송화분분〉에서 중앙의 커다란 홍화(빨간 꽃)는 산속으로 사라지고 화면 가득 송홧가루만 충만하다. (때로 작가는 화홍산수와 송화분분을 중첩시킨 상태에서 홍화를 도드라지게 나타내곤 한다. 그림 30 | 그림 31) 특이한 점은 천태만상의 산수를 보는 각도는 사방팔방으로 다양하다는 점이다. 이렇듯 산의 각기 다른 모습들의 조합이 보이는 풍경은 작가가 그 안에 들어가 와유臥遊하기 때문이다. 그런데 그의 회화에서는 그 다각도의 조망이 평면적으로 고르게 펼쳐 있다. 동양화의 전통 시각을 화면의 전면에만 한정하여 펼친 방식이다. 곽희郭熙가 '삼원법三原法'에서 제시한 산수화의 세 가지 시각, 즉 고원, 심원, 평원

의 전통 방식을 탈피하여 이 모두를 하나의 화면에 평면적으로 통합시킨 작가 자신만의 방식이라 할 수 있다. 따라서 그는 서구의 원근법과 다른 것은 물론이거니와 동양의 전통 방식과 확연히 다른 자신만의 독자적 구성을 화면에 구현하고 있다.

수묵화의 현대적 파격과 변주가 작가의 자기 확신에서 우러나온다고 언급했지만, 김병종의 회화에는 도무지 경계가 없다. 서양화니 동양화니, 묵인지 석채인지, 아니면 유화물감인지 아크릴인지 뭐 하나 고정된 범주가 없다. 닥종이에 각종 자연 재료를 섞어 만든 누렇고 두터운 화면에 안료가 얹히는데 붓질의 유동과 운율, 생명력과 기의 흐름이 표면에 안착되어 화면에 이룬다. 말하자면 그의 그림은 칠한 게 아니라 '바른' 것이다. 형태를 두른 윤곽선 내부를 색으로 채운 것이 아니라, 미장이가 흙을 바르듯 장판같이 둔탁한 면에 물감 반죽을 바른다고 말해야 한다. 그래서 나오는 결과는 토담같이 두터운 저부조의 화면이다. 그림 32 | 그림 33 그래서 그런지 작가의 작업은 실제로 노동을 닮아 있다. 온몸으로 달려들어 그리는 방식인데 때로 몸싸움을 하는 듯하다. 그 모습이 적나라해 누구에게도 공개한 적 없다는 제작 과정은 "혼연일체의 행복한 경지"라고 작가는 말한다. 그 치열한 과정에 그림과 작가는 물리적으로 또 미학적으로 온전히 하나가 된다.

## 친근함과 온기

그의 작품은 그림을 위한 그림이 아니다. 생활 속에 스며드는 그림이고, 삶에 작용하는 회화라 말할 수 있다. 그림 34 | 그림 35 침실에 놓아 그 발갛게 피어오른 열기로 잠을 달게 자고, 거실에 걸어 싱그러운 초록의 휴식을 취한다. 그리고 현관에 붙여두어 하루의 세상사를 맞닥치기 전 스스로를 다잡게 만든다. 그의 작품은 한옥에 특히 잘 어울리지만 노출 콘크리트의 미니멀한 공간에도 꽤 잘 맞는다. 시대와 문화를 넘나드는 적응력이 꽤 좋은 그림들이다.

삶을 위한 그림이라 매일의 일상 속에 친근하게 개입한다. 무네요시가 그토록 극찬한 조선 민예의 속성이다. 그래서 그런지 그의 그림은 인간적이고 따뜻하다. 작품을 보고 있으면 힘이 나고 마음이 치유되는 기운이 있다. 그의 작품이 지닌 서정성에 대한 조명은 독일 비평가 에크하르트 Eckhart에 의해 '역사적 서정주의'라는 말로 제시된 바 있다. 그는 말하기를 "김병종 회화는 서구 현대미술이 상실한 따스함과 휴머니즘을 회복한다"고 했다. 그런데 2000년대 이후, 생명의 노래를 구가한 이후에는 '역사적'이라기보다 '자연적'이란 용어가 적절하다고 하겠다. 후기 〈생명의 노래〉는 역사와 시대에 대한 실존적 고민에 천착했던 1980년대와 1990년

대를 넘어 삼라만물의 생명력을 새롭게 사색하여 화폭에 담은 작업이다. 〈송화분분〉의 생명 연가에서는 저항과 고뇌에서 비롯된 격정의 드라마는 잦아들어 보인다. 노란 가루를 가득 담은 화면에는 그 모든 분투를 돌아보는 회고의 사색과 절제의 시선이 온화하게 녹아 있다. 그리고 거기엔 무엇보다 애정이 깃들어 있다. '모든 죽어가는 것을 사랑하리라'던 윤동주의 절절한 시구가 저마다의 생명을 갖고 살아가는 모든 것을 사랑하려는 김병종의 따뜻한 시선에서 만나는 듯하다.

# 최근의 작업

# 색色 눈에서 마음으로

노랑

## 새로운 생명 연가, 그 파종의 신비

일반적으로 노란색은 너무 두드러져 아주 잘 쓰지 않으면 그림의 조화를 망쳐버리게 된다. 그런데 김병종 회화의 노란색은 황토의 자연스러움과 따스한 온돌의 친근함을 가진 색으로 특히 〈송화분분松花紛紛〉의 근간을 이룬다. 이 향토적 노랑을 기반으로 그의 작업은 완숙기에 접어들었다. 1990년대 후반, 강력한 분출의 에너지와 형상을 둘러내는 거침없는 운필은 〈생명의 노래〉 연작 전반기의 특징을 잘 보여주었다. 2016년부터 제작된 〈송화분분〉은 이러한 생명 연가의 연장선상 그 후반부를 이루는 작업이다. 그림36

노란색을 바탕으로 펼쳐지는 자연 속 '생명의 노래'에는 그의 작업에 종종 등장했던 익숙한 형상들도 합세한다. 그의 외로운 말과 명랑한 종달새, 색동 물고기와 긴 부리 학, 또한 싸우듯 사랑을 나누는 닭과 구불거리는 소나무 등. 형상의 자유로운 표현은 변함이 없고 거침없는 운필의 구사가 여전히 돋보인다. 그리고 이 모든 것을 관망하는 한 소년이 있다. 그림 37 | 그림 38 | 그림 39 | 그림 40 마치 한 편의 연극을 보는 듯한데, 작가는 온통 노랗게 물든 무대 공간에 자신의 생물들을 춤추듯 연출한다. 이들은 송홧가루 가득한 화면의 소우주에서 제멋대로 생동한다. 무심하게 그려내는 무작위의 자유는 이전 작업부터 일관성 있게 지속되는 특징이다. 그림 41 | 그림 42

내용적으로 볼 때, 나무를 발아시키는 생명 씨앗의 모티프는 김병종의 생명 연가에서 근원적 의미를 지닌다. 다양하게 성장한 소나무들은 모두 다르지만, 최소한의 입자에서 발생한다는 점에서 동일하다. 생명의 최소 단위로서 생명의 시원을 사색한 발로이다. 그런데 이것이 새 생명의 씨앗인가, 아니면 명이 다해 흩어지는 소멸의 잔재인가. 뫼비우스의 띠처럼 파종播種과 임종臨終은 자연의 순환법칙으로 결국 만나는 것. 바람에 의해 여기저기 파종된 씨앗들은 공중에 퍼져 삼라만상을 뒤덮는다. 수많은 색점이 부유하며 그림의 전면을 채우고 그렇게 세상은 하나가 된다.

풍부한 시적 감성을 담은 〈송화분분〉으로 김병종은 후기 생명 연가의 서막을 열었다. 봄바람에 천천히 이동하는 송홧가루의 움직임처럼 우리의 생명은 정처 없이 어디로 가는 걸까. 다만 한 가지 확실한 것은 그의 회화

가 보여주듯, 어느 하나 귀하지 않은 생명은 없다는 것이다. 지금도 우리 주위에선 신비한 생명의 파종이 사방에서 시작되고 있다. 그의 그림에서 보듯 조용히, 천천히, 그리고 열정적으로. **그림 43**

## 푸름

김병종의 그림에서는 이전에도 푸른색을 찾아볼 수 있는데 이는 주로 물을 묘사하는 데 활용되었다. 카리브해의 햇볕 가득한 바다는 짙은 에메랄드색으로, **그림 44** 섬진강의 맑은 물은 투명한 쪽빛 담채로 채웠다. **그림 18** 그런데 2015년경부터 색채의 변조가 돋보이는데, 작가는 화면에 푸른색을 다른 방식으로 적극 도입하였다. 그의 그림에서 여체나 나무 등 형상을 묘사한 푸른 선은 들판을 물들이다 큰 산이 되고 그 푸른 산은 다시 송홧가루 앉은 소나무 가지로 나뉘어 천지에 퍼진다. 사물을 윤곽선으로 규명하기도 하고 그것의 색이 되기도 하며 제각기 다른 형상들을 전체적으로 덮어 동질화시키기도 한다. 말하자면 그의 푸른색은 선이자 색이며 면인 셈이다. 요컨대 동양화에서 보는 묵墨의 역할과 통하는 점이 있다. 서양에서는 블루를 윤곽선으로 활용하는 예가 거의 없지만, 동양화에는 본래 청묵靑墨이 있어 사물을 규명하기도 했다. 그는 전통화에서 묵이 사물

을 드러내듯 청색을 대담하게 활용하면서 이를 자신만의 독창적 방식으로 고안한다. 이렇듯 그의 근작에서 보는 독특한 푸른색에 동양화 매체와 장르의 속성이 깃들어 있다. 그림 45 | 그림 46

## 바람을 머금은 대나무, 풍죽

그가 가장 최근에 제작한 작업에서는 푸른색이 화면 전체를 뒤덮고 있다. 그림 전면이 푸른색인 〈풍죽風竹〉 연작은 '바람을 머금은 대나무'라는 뜻을 지녔다. 그림 47 | 그림 48 | 그림 49 2020년부터 시작된 이 회화 연작은 대나무의 청록색을 청색으로 번안한 것인데, 모사mimesis보다는 '심상心想'에 기댄 동양 미학을 드러낸다고 할 수 있다. 즉 외면의 닮음에 기반한 시각적 풍경화를 그리기보다 대나무가 품은 바람을 느낄 수 있는 공감각을 다룬 것이다. 한마디로 그의 〈풍죽〉은 대나무를 그린 게 아니라 바람을 그린 것이다. 대나무 숲에 깃든 바람의 기운을 포착하고 댓잎을 스쳐가는 바람결 소리를 시원한 푸른색으로 나타낸다. 농담濃淡의 섬세한 변화는 단색의 푸른 화면을 흔들고 그 앞에 선 관람자에게 '쏴아'하는 바람 소리를 공감하게 한다. 그림 50 | 그림 51 | 그림 52 | 그림 53 | 그림 54

## 마음의 색心彩
# '시상視像'을 벗어나 '심상心象'으로

쉴 새 없이 움직이고 끊임없이 도전하는 작가 김병종. 한계를 모르는 그의 회화 언어에 또다시 심상치 않은 변화가 보이기 시작한다. 올해(2022) 후반부터 시작된 새로운 도전은 색의 영역에서 나타나고 있다. 한마디로 '눈에서 마음으로'의 전이가 색의 표현에서 전격적으로 진행된다는 점이다. 〈송화분분〉과 〈풍죽〉에서 보았던 자연의 색은 눈을 벗어나 마음에 더욱 가까워져 그 심상心象으로의 진행이 보다 대담해졌다고 할 수 있다. 예컨대 그의 〈풍죽〉 연작은 더 이상 푸르지 않다. 흐린 날씨, 비 오는 대나무 숲은 회색으로 어른거리고 칠흙 같은 밤의 대나무 숲은 어두움 그 자체다. 그림55 | 그림56 그런데 여기서 흐리거나 비가 오거나 깜깜하다는 것은 자연의 상태나 물리적 시간을 벗어나는 묘사다. 왜냐하면 이 작업과 함께 요즈음 제작하는 작업은 이미 외부 세계를 떠나 내면으로 향하기 때문이다. 대담하게도 전체 화면을 빨간색으로 물들인 커다란 대나무 숲이며 그림57, 대나무 잎은 모두 색으로 용해되고 몇 잎밖에 드러나지 않은 단색 화면의 작품들이 그러하다. 그림 58 | 그림 59 | 그림 60 이제 김병종의 색은 자유의 경지에 다다른 듯하다. 그가 요즈음 표현하고 있는 마음의 색心彩은 동양미학 및 한국화의 뿌리에 잇닿는 게 확실해 보인다.

문화적 특징은 문화 비교에 근거하므로 한국 문화의 미적 표현이 갖는 서구와의 차이를 주목해야 우리 미술의 국제화를 모색할 수 있다. 서양 미술사는 르네상스 이후 고전적인 닮음과 재현의 표현에서 모더니즘의 주체적 시각의 탐구, 그리고 포스트모더니즘의 자유로운 기호적 표상으로 진행되어왔다. 서구의 주류 미술은 근본적으로 눈에 기반한 미학이다. 르네상스 이후 지금까지 500여 년의 서양 미술사는 시각에서 가능한 모든 미적 사유, 그리고 그에 저항한 반反시각을 탐색한 장도의 역사라 말할 수 있다. 그에 비해 동양화(한국화)가 갖는 결정적 차이는 심상心象의 투사인 바, 예술적 표상에서 대상과 주체 사이의 이분법이 애초부터 전제되지 않는다는 점이다. 눈으로만 볼 때, 대상과 주체는 거리를 둔 채 분리될 수밖에 없는 법. 그래서 세잔Paul Cézanne과 같은 예외적인 아방가르드 작가는 오래된 서구의 보는 방식을 벗어나, 색채로 대상과 주체의 분리를 흐리고 그 연계를 나타내려 분투했다. 시각적 공간을 색채를 통해 유동적으로 만들어 나(주체)와 분리되지 않은 대상, 보는 이와 보이는 것 사이의 연합을 표현하고자 했던 것이다.[9] 서구 미술의 핵심인 '눈'에서 시각의 기본 전제를 뒤틀어 그 한계를 색채의 공간으로 극복해낸 작가가 세잔이었다.[10]

---

[9] 이는 모리스 메를로퐁티를 따를 때, 세계에 개입해 '체험된 몸(lived body)'으로서 지각하는 것이라 설명했던 부분이다. 자신의 말기 저술《눈과 정신(Eye and Mind)》(1960)에서 메를로퐁티는 특히 세잔의 수채화를 극찬하였다. 이를 위해 필자의 논고를 참조할 수 있다. 전영백, '모던 아트의 거장들에 대한 메를로퐁티의 해석,' 신인섭 엮음,《메를로퐁티의 현상학과 예술 세계》, 그린비, 2020, pp. 114~159.

[10] 세잔에 대한 미술사적 의미와 메를로퐁티를 포함한 5명의 철학자들의 해석을 다룬 필자의《세잔의 사과: 현대 사상가들의 세잔 읽기》(한길사, 2021년 개정판)를 참조할 수 있다.

미술의 종착은 결국 색이다. 선과 형태, 그리고 구조는 색에 비하면 그 표현이 상대적으로 쉬운 법이다. 세잔에게서 형태와 구조를 받아 큐비즘을 완성한 피카소는 세잔의 색채와 회화적 공간을 이어받은 마티스를 끊임없이 부러워했다. 스페인 작가 피카소는 프랑스 문화의 핵심을 이해한 마티스를 따라갈 수 없었다. 시각 문화의 뿌리는 뭐니 뭐니 해도 색이다. 한국 문화를 체화한 작가들의 회화가 도달하는 최종 단계가 색채의 표현에 달려 있다고 보는 이유다.

눈이 아닌 마음으로 표현하는 색을 떠내고자 단아 김병종은 오늘도 이른 아침 작업실로 향한다. 그에게 중요한 건 그림을 그리기 위한 마음의 성찰이다. 매일의 마음이 다르듯, 그의 대나무 숲은 빨강, 분홍, 파랑, 회색, 검정 등 어느 한 색으로 규정될 수 없다. 이제 그의 색은 자유다. 눈으로부터 시작된 단아의 그림은 드디어 눈을 벗어나고 있다. 아니, 한국화에 기반한 그에게 처음부터 그림은 눈이 아니었다. 그렇다면, 이제 근 40년의 긴 화업을 돌아 초심으로 돌아온 70세 작가가 마침내 그 목표를 실현하게 되었다고 봐야 마땅할 것이다. 대나무 숲에 선 작가는 이제부터 모든 속박에서 벗어나 자유롭게 심채心彩를 추구한다. 마음의 색으로 대나무 잎들과 그 사이 넘나드는 바람을 칠하는 작가. 눈은 마음으로, 그리고 다시 화면으로 전이되고. 새벽의 아이 단아의 심채는 하루의 시작을 앞당겨 늘어난 시간 속에 다양한 스펙트럼으로 펼쳐지고 있다.

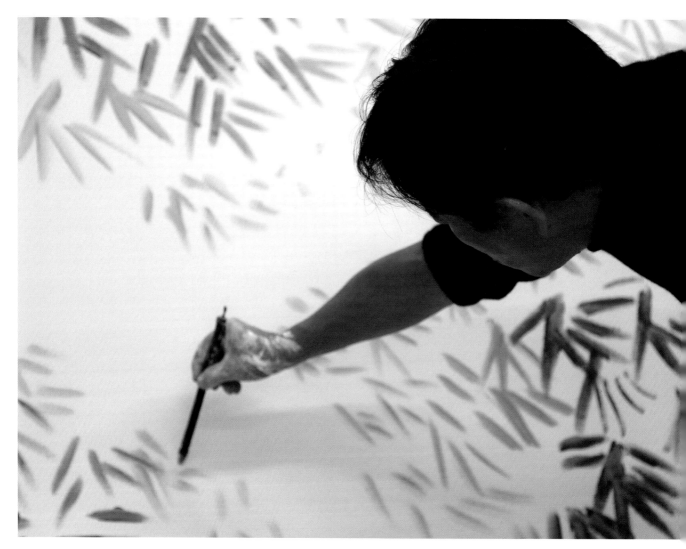

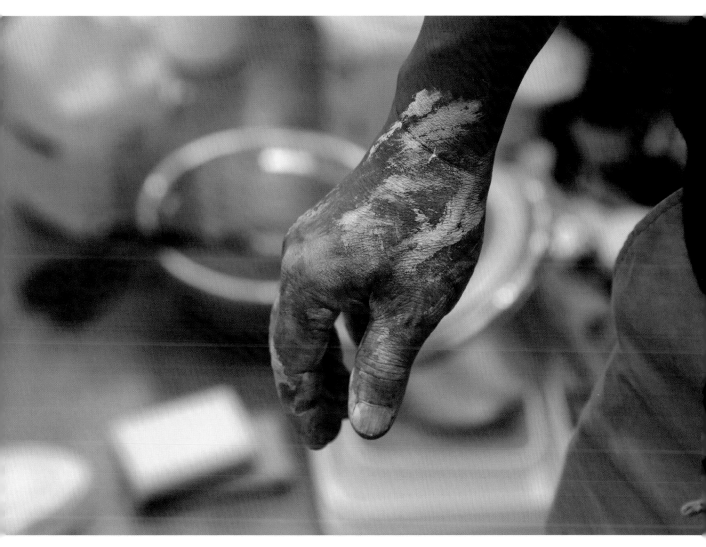

# Byung-Jong Kim

artist

'Dan-A' 旦兒 Byung-Jong Kim, one of Korea's representative painters, is well-known for his unique painting style that encompasses the East and the West, the traditional and the modern. Born in 1953 in Namwon, Jeollabuk-do, Kim was admitted to the Department of Painting at College of Fine Arts, Seoul National University where he also received his master's degree. He received the Presidential Award at the National University Art Exhibition in 1979, making his debut with awards in both the fields of art criticism and playwriting at the Annual Spring Literati Contests at Dong-A and Joong-Ang Daily Newspapers in 1980. He began teaching at his alma mater in 1983, and was appointed as Professor in 1985. In 2001, he received his Ph.D. in Oriental Philosophy at Sungkyunkwan University. In the same year, he was appointed as Dean of College of Fine Arts at Seoul National University, and in 2002 and 2003 as Director of the Seoul National University Visual Arts Institute and Seoul National University Museum of Art, respectively. In 2018, at the retirement

ceremony of Seoul National University where he held tenure for 36 years, he delivered a representative speech among 46 retiring professors, which was exceptional for a professor in the college of arts. Currently he is Emeritus professor at Seoul National University and Gachon University.

His major exhibitions include *The Scattering Pine Pollen*(Gana Art Center, 2019), *From Jesus the Fool to Song of Life*(Seoul National University Museum of Art, 2018), 生命之歌 *Song of Life*(Beijing Today Art Museum, 2015), *30 Years of Kim Byung-Jong—Drawing Life*(Jeonbuk Museum of Art, 2014), and he has held more than 20 solo exhibitions in Seoul, Beijing, Paris, Chicago, Brussels, Basel, Tokyo and Berlin. He has participated in leading domestic and international art fairs including FIAC, Art Basel, Gwangju Biennale, Beijing International Art Biennale and Triennale-India. He has received prestigious art awards including AnGyeon Art and Culture Grand Prize, the Proud Jeonbuk People Prize, the Green Order of Merit for Diligence and the National Order of Korean Culture. His published books include *Journey with the Painting Book 1-4*(Munhakdongne, 2014), and *Chinese Painting Study*(Seoul National University Press, 1997). His works are in the collections of the British Museum, London, Royal Ontario Museum, Toronto, National Museum of Modern and Contemporary Art, Korea, Seoul Museum of Art and the Blue House, Korea. In March

2018, Namwon Byung-Jong Kim Art Museum opened in Namwon, Jeollabuk-do.

It is widely agreed that Byung-Jong Kim conveys the unique spirit of Korean painting and national consciousness, yet deploys modern expression that spans across media, thus leading the modernization and globalization of Korean paintings. His notable artworks include *Jesus the Fool*(1998~), *Song of Life*(1989~), *The Scattering Pine Pollen*(2016~), *Wind and Bamboo*(2017~). With extensive subject matters including flowers, trees, portraits of Jesus, landscapes of travel destinations, memories from childhood, pine pollen blowing in wind, and the scenery of bamboo forests, Kim articulates free, dynamic and diverse expressions. He is called 'the life artist' as his œuvre revolves around the theme of life, and his various works with nature as the subject show sprouting vitality and poetic beauty in variegated ways. Another trait permeating Kim's works is the matière of its thick texture that can be seen on the painting's surface. He has invented the method of painting by applying various pigments and stone powder onto the thick surface of the canvas made out of Korean mulberry paper. His artworks often show his unique technique resembling Western relief or Eastern concavo-convex methods. Through these works, he goes beyond the conventional techniques of Oriental paintings or ancient highbrow techniques of Chinese paintings, and pursues his unique

way of representation, seeking his individual and independent form of

Korean modern painting by embodying traditional Korean aesthetics

and the theories of Oriental paintings.

# The Artworld of Byung-Jong Kim

## Young-Paik Chun

Art Historian | Professor, Hongik University

Byung-Jong Kim's pen name is 'Dan-A'旦兒, which means 'a child of dawn'. Early each morning, the child of dawn walks to his workshop. To this day, his heart still flutters with each step, even after an illustrious 40 years of painting. In the contemporary art scene, it is rare to see artists work in analog, freehandedly playing with paints and pigments. Dan-A's intuitive, tactile methods, which recall craft and tradition, further cement his status as an exceptional artist. His passionate energy and creativity remains unwavering to this day, so much so that his age of near seventy is hardly convincing. Lately, he has endeavored to overcome the physical limitations of his previous works. In April of this year, he accomplished a work of astonishing scale, with at 90cm width and 55m length, entitled *As the wind blows randomly: The Scattering Pine Pollen.*(Fig. 1) A work of this nature is uncommon, even in the

international art scene. Viewers of this extensive painting can explore the landscape while walking slowly along the hallway, as if experiencing the gradual unfolding of a Korean traditional scroll painting. As this work of art is specifically installed for the horizontally long passage of the building, it may be called considered a 'site-specific painting'. An artist's practice generally tends to dwindle with age, but Dan-A's case proves quite exceptional.

Contemporary art transcends the boundary between media, as combinations of diverse materials, techniques, and methods become the defining characteristics of the work. In contrast, from the late 1980s to 1990s, the period when Dan-A was flourishingly active, the Korean art scene held completely different views, particularly in regards to Eastern·Korean art. At a time when artists were expected to uphold traditional methods and strictly differentiate media, Dan-A persisted in his unconventional process of artmaking. Despite his conservative educational background based on the 'ink wash painting(수묵화, 水墨畵)' and the literati spirit, the expression in his painting is unparalleled. Though the distinction between Eastern and Western painting is blurred, he freely adopts new pigments and unconventional media. Furthermore, his unique expression of drastic lines and colors is not to be classified into any canon of art history. A master artist who

leaves his mark in history not only utilizes rich varieties of expression and methods, but also maintains a thread of consistency throughout his practice. And I would think that the most important task of art criticism is to discern aesthetic consistency in an artist's work. This proves quite difficult when the artist's images are manifold and abundant in expression. It was an endeavor that I attempted prior to all else in writing about Dan-A's work, of which visual language has been quite diverse throughout the last 40 years.

## Matière
## Manufactured Picture-Plane, Painting of Materiality

The most prominent point of consistency evident in Byung-Jong Kim's work is the matière on the picture-planes. While most of his works share this aspect, the series In the Forest is most representative. This series, which began in 1990, includes works made by applying ink and color to Korean paper and mixed media. It consists of mostly monotone yellow-ochre backgrounds, wielding powerful strokes in black. The paintings utilizing horses as subject matter, such as *Laughing Horse*(1990, Fig. 2) and *A Moving Horse*(1990, Fig. 3, Fig. 4), and *Plain*(1999) demonstrate the essence

of Kim's paintings. The dynamic force of the single-stroke method, unique to Eastern painting, is captured by the connotative figures, and vividly fixed upon the picture-plane created by the materiality of the pigment. As if the energy of life was rapidly cooled at its peak and preserved permanently thereafter, the painting represents movement amidst stillness, and stillness amidst movement. The medium used here to capture and preserve energy is the pigment of concentrated texture. On a thick earthen wall-like surface, the lively movement of the horse, rising up as if it were flying, is quite literally imprinted in the thickly applied paint. Akin to the frozen movements of ancient people in the murals of Pompeii, Kim's paintings truly embody the 'eternal present'.

Hence, the running horses seen in the *In the Forest*, the birds shooting soaring up into the sky, and the germination spurted out by unknown life forms, all converge into a single theme.(Fig. 5, Fig. 6, Fig. 7), which is the motility of life. The proof of being alive, and the traces of life are fossilized in their present state, to be captured by the matière of the picture-plane. Thus, the significance of the In the Forest series lies within the anchoring of life's movements through by the quick gesture of brush strokes. Therefore, Kim's paintings capture the secrets and mysteries of life through the swift motion of the brush, embedding them in pigment. The action becomes inherent in the material.

Here the material properties of the thick pigment serve as a medium that combines the living being and the void into a homogeneous entity. As seen in *Song of Life: In the Forest* (1998, Fig. 8) and *Song of Life: Forest* (1999, Fig. 9), the figures and the space merge as one on the picture-plane of thick matière. The blank spaces are not emptied, but rather 'assembled' as a full composition. With the energy of life, seeds of flowers and trees floating in air, could this space truly be considered empty? The image is therefore spacious despite its complete fullness. The space is created by the materiality, and vibrant with the force of existence. It is a different approach to the empty space intentionally left over in traditional Eastern painting. A space full of life– it is ironic in itself.( Fig. 10, Fig. 11) In short, *the Song of Life: In the Forest* series was a major turnaround in terms of material and concept. The artist developed his own dak (mulberry) paper(고려지, 高麗紙), with a coarse texture resembling the surface of Korean traditional Buncheong ware ceramics(분청사기, 粉靑沙器).

On this paper, he created a surface for painting with textures that evoke the nostalgia of traditional lifestyles such as earthen walls and paper floorings. The rough textures and opaque feeling of the surfaces highly contrast with Chinese literati paintings. Instead of extremely thin and white traditional Chinese paper(화선지, 畵宣紙)', with its artificially delicate effect, Kim used thick and yellowish dak paper, that which is

rather natural and durable. The artist also boiled medicinal herbs to create natural dyes for the paper. In order for an artist to effectively experiment and boldly combine new materials, s/he must first possess knowledge and confidence in materiality. Such qualities have provided the foundation upon which Byung-Jong Kim has pioneered a new form of Korean painting.

The thick matière of the picture-plane holds a certain sensibility that Koreans feel familiar and comfortable with, as it reminds them of home. Meanwhile, the yellowish painting surface made by mixing earth with dak paper has the primeval rusticity of ancient Goguryeo(고구려 the ancient Korean kingdom, BC 1C-668) tomb murals, and the turbidity of opaque Buncheong ceramics. Korean taste and sentiment is apparent in the artist's selection of the thick but familiar and warm dak paper, instead of the soft, thin and fragile Chinese paper. The artist further evokes memories long-forgotten in modern times, as he "used Korean traditional dak paper because the bleached Chinese paper felt 'hypocritical' and inhuman." The Korean cultural heritage of paper involves a highly refined aesthetic sense and sentiment acquired from everyday life. The artist, who observed the local custom of paper-making throughout his childhood, introduced this into his work, producing a handmade picture-plane in lieu of a ready-made canvas.

His paintings are not mere superficial images painted on a surface, but pictures depictions of materiality, completely integrated into the framework.

Hence, when his works are referred to as 'Korean paintings', this indicates its correlation not in terms of the Eastern (Korean) painting genre, but rather in the expressive and aesthetic sense. This is the basis upon which the artist discusses "freedom from material" and pursues "that which can be called Korean painting, even if painted with oils." The key is to "apply diverse techniques of the East and West to 'Korean painting' in order to visualize Korean sentiment and taste." Here, cultural identity is not a matter of material or style, but of visual sense, and is manifested from implicit aesthetic awareness and sensibilities.

Prevailing interest in the comprehensiveness of the picture-plane and tactile matière is an important feature in the history of modern Korean painting. The materiality of Goguryeo tomb murals explored by the members of 'Juhohwe(주호회)'-a group of artists founded in Pyeongyang in 1940-along with artist Su-Geun Park's matière resembling a rock wall surface,[1] and the painting surfaces of new-realist artists like Young-Kuk Yoo and Uc-Chin Chang, all shared this trait. In Byung-Jong Kim's paintings, the thick material properties of such Goguryeo murals are

implemented to build the picture-plane surface, yet the figures placed on this background also unveil the archaic beauty and powerful life force of the tomb murals. The combination of the loose management of space reminiscent of Joseon Dynasty literati painting, the natural tones of Buncheong ware, and the liberated forms and humor of Korean folk painting ultimately generated this original style of Korean painting.

## Self Manifestation

# Korean, So much Korean

We must now define the concept of Korean (Eastern) painting not by its material or style, but by its inherent aesthetic consciousness or cultural sentiment. Byung-Jong Kim is a pioneering artist who has concretely initiated such change in the field of Korean painting. His painting does

---

**1**    'Juhohwe' was an art group run from 1940 to 1944, consisting of a Japanese connoisseur and some Korean artists in Pyeong-Yang, North Korea. It was actually organized by the Japanese curator Ono Tada-Akira(오노 다다아키라, 小野忠明), who worked in the city museum and was deeply attracted to Korean art, especially ancient Goguryeo tomb murals. The group includes several representative painters in Korea such as Su-Guen Park, Young-Rim Choi and Yoo-Yeob Whang whose works have the common traits of thick materiality and rough texture of the picture-plane. Such artistic traits of Juhohwe certainly appears certainly related to Byung-Jong Kim's painting, that needs to be enlightened significantly.

not deal particularly with 'Koreanness' as subject matter, and the most exemplary case was his *The Fool Jesus* series.(Fig. 12, Fig. 13, Fig. 14, Fig. 15) Upon first glance, it is unlikely that the viewer detects any suggestion of 'Koreanness' in Fool Jesus, which engages the motif of Jesus Christ. Yet, the visual interpretation of Jesus and the method of expression utilized in the series is non-Western, and upon further inspection, the key point factor seems to be its Korean elements, such as humour and witty expression. However, there have been no cases of similar depictions in Western cultures. Besides the holy or painful expression of Jesus, this pure and humorous, child-like appearance is a visual characterization unique to Kim, and his homeland. With bold and unhindered brush strokes, the artist also painted images of Jesus on large pieces of corrugated cardboard. These are works in which we can feel the energy in the artist's brushwork, reminding us of 'Golbeopyongpil(골법용필, 骨法用筆)'-one of the six fundamentals of Eastern painting.[2] Kim portrayed Jesus, descending to a low place on the humble material known as corrugated cardboard, and the method of expression relying solely on ink lines was based on the tradition of Eastern painting.

**2**    'Golbeopyongpil' refers to a traditional drawing technique which emphasizes grasping fundamental form and structure, such as the skeleton of a figure with brush lines.

Only when we recognize that the notion of 'Koreanness' is not self-evident, but rather defined in relation to other cultures, can we clearly identify it in Byung-Jong Kim's paintings. Michel Nuridsany, one of the Western critics who highlighted the Korean characteristics in Kim's methods of expression, stated, "(The artist) concentrates the tension of his will on himself, as if he were pulling on a bowstring, and then letting it go, entrusting the precise but seemingly unconscious brush strokes entirely to his hands." The phrase "seemingly unconscious" confirms the unintentional aspects of Byung-Jong Kim's paintings according to the Western perspective. This is not only a personal attribute, but also originated from the unique trait of Korean art. The artist himself has also stated that "artistic confidence free from the work's completion proves a truly high level of our art".

The picture-plane devoid of conscious intent the erratic rhythms of ink lines entangled in the thick pigment, the free figures made in wild dry brush strokes, and other traits visible in his paintings align with levels of 'serenity without any troubled event(무사, 無事)' and 'being a pure heart(여심, 如心)' as described by Yanagi Muneyoshi(유종열, 柳宗悅). At this stage, the artist does not add perception nor activate consciousness, but reveals the originality as it is. To overcome his one's own intention and follow the inevitable, creating a simple and free beauty which reveals

itself naturally without contrivances: this is the highest stage of beauty presented by Muneyoshi. This coincides with the inartificial beauty seen in Byung-Jong Kim's painting, that is, the voluntary manifestation of energy that is unaware of beauty.

Such aesthetics do not exist in the West and are difficult to explain through language. This is due to the fact that it is an aspect that precedes, or cannot be captured by, language. Language based on dichotomy can establish the divide between the conscious and unconscious; however, it cannot explain the aforementioned acts of 'serenity without any troubled event' and 'contemplative indifference(무심, 無心)', which are the apex of Eastern aesthetics. Emptying oneself to seek freedom differs significantly from unconscious action. The paradox that intervenes here is implicit in that it is a work of destroying completeness, in order to reach incomplete beauty. A world of beauty pursuing 'freedom from completeness,' supreme beauty that transcends reason and logic- this is, I would suggest, the Korean sense of beauty to be pursued.

Folk Paintings of a Scholarly Mind

# Blurring the Borderline Between the Literati Painting and the Folk Painting

Byung-Jong Kim's world of art puts aside the idealism of literati painting and pursues the beauty of the ordinary. The comfort and friendliness of his painting style, a manifestation of the serene mind, stems from the imprecise depiction of forms, and use of colors that are not smooth nor even.(Fig. 16, Fig. 17, Fig. 18, Fig. 19, Fig. 20) Though simple motifs are repeated, none are identical. The lines are unevenly executed and the shades of ink are diverse. The figures of daily life he uses often in his picture-planes, such as fish, larks and chickens, are so simple we would expect similar ones to easily recur; however, no two are the same. They are expressions charged with the the artist's touch. As a result, his painting may be considered to uphold the aesthetic sentiments of folk craft and folk painting - their rebirth in a contemporary mode. Byung-Jong Kim has emphasized the aesthetic excellence of Korean folk painting, its "utmost artworld of imagination and technique." In addition, the artist's vast literati talent, as a writer who has published over 25 books and is well-versed in classical Chinese literature, painting

theory discourse as well as Eastern aesthetics, can not be considered separately from his artwork. The original attribute of the literati painting(문인화, 文人畫, munin hwa) is that the 'fragrance of letters and literati spirit' are ingrained in life, and thus the soul of a writer and his art cannot be separated. This indeed serves as the final means to thoroughly understanding Byung-Jong Kim's painting. In terms of expression, his painting illuminates simple motifs from everyday life reminiscent of folk painting, with coarse textures that emulate Buncheong ware. Simultaneously, the 'literati spirit' that presides in the work cannot be overlooked. Kim does not distinguish between the literati artist's and folk painting styles of Korean art, but actively utilizes expressions from their harmonious interaction. In short, his works may be described as the 'folk paintings of a scholarly mind'. This imparts the reason we feel the sentience of blank margins upon the yellow skins of his thickened picture-planes, and sense the energy of the winds blowing amidst the serene expanse of pine pollen pervading our view.

The life of Byung-Jong Kim is a rather remarkable narrative. During his years in college, Kim was deeply involved in the disciplines of painting and writing. He was a promising young playwright of theatre, receiving numerous awards and critical recognition in the field. Notably, Kim was awarded top merits for his playwriting in the theatre category by

the Joongang Ilbo(Daily Newspaper) in 1980, and was also renownedly elected to the Art Criticism category by Donga Ilbo(Daily Newspaper) in the same year. From then until now, Kim remains an artist with an abundance of narratives and experiences that serve as sources for his writing. There are few artists who have written and published so prolifically on their experiences, whether in the form of plays or essays. Many of his writings share insight into his personal life, which has certainly proved dramatic in itself. There was a critical moment in Kim's life when he stood at the brink of death due to carbon monoxide poisoning in 1989. The leak occurred in a study room in front of Seoul National University, which he had acquired in order to focus on his writing. Since the incident, *Song of Life* was created in tandem with his recovery, serving as a confession of faith in relation to his life. It was the embodiment of the pure vision of a patient in recovery, as he looked at the world anew. Here, we can see that his work was not simply a portrayal of living beings or landscapes, but dealt with vital changes in his perspective. The world before his eyes once more was a completely new realm, where even the most ordinary creatures appeared precious and mysterious. It was a moment in which he simultaneously looked through the gaze of a recovering patient as well as that of a child, as described by Charles Baudelaire. Where flowers and birds mingle in harmony, and the colors of life pulse dynamically, the world of a

twelve-year-old boy running through sunlit fields and mountains had been painted through an autobiographical vision.

## Dynamic Expression, Freedom of Getting Loose
## Child of Dawn, Playing in the Painting

For any viewer, Kim's work may evoke childhood or childlike feeling. This may be attributed to how his paintings often incorporate light and engaging themes of daily life, which children tend to enjoy, and moreover they are intended to appear 'poorly painted' as if by a child. The general public that is less familiar with art may feel particularly at ease with his work, as they are images devoid of arrogance. The imagery of Jesus is imbued with a foolish friendliness, and the boy that appears in his paintings resembles our childhood selves. Thus the 'ugly' and simple figures are smeared onto the thick picture-planes. Throughout the history of art, we have likewise witnessed various instances of clumsy expressions. For example, as we look at the combinations of Picasso's fragments of teapots and cups, it does not cause us to believe he is a poor draftsman, even if we have not seen his early pencil drawings which he completed when he was 12, which excelled the works of

most university-level art students. His ability to 'paint poorly with confidence' was enabled and preceded by his full mastery of figures. The extraordinary appreciation of Picasso's fragmented forms, Matisse's simple color designs, and Klee's poetic and childlike motifs are all based on such conviction.(Fig. 21, Fig. 22)

Furthermore, the childlike paintings of Jean Dubuffet following World War II reveal many similarities with the work of Byung-Jong Kim. In particular, the rough and distorted figure of the human Jesus seen in the *Fool Jesus* series shares the fundamental agony contained in the dark and simple expression of human existence shown by Art Brut in France after World War II. Including Dubuffet, the Paris Informel school of this period shows the most aesthetically similar expressions to Kim's work. Along with the profound philosophical depth of human existence, Dubuffet and Kim also harbored the same interest in the materiality of the painted surface, as seen in Dubuffet's *Haute Pâtes: thick dough*(known as Matter Painting). It was emphasized earlier that this is a recurring characteristic of Byung-Jong Kim's work, and certainly is key to discussing the universality of Korean painting and promoting its internationalization.

Kim's further abstracted work presented in *The Scattering Pine Pollen*

series since 2016, demonstrates a more focused representation of materiality of the picture-plane.(Fig. 23, Fig. 24, Fig. 25) The praise of life and its symbolic figures, are now buried in the picture-plane, and the narrative has soaked been immersed into the texture of the surface and brushwork. In his recent works, the artist focuses on the act of 'painting,' which is the most essential and generative property. That is to say, if his previous works, such as *Name and Soul*, or *Fool Jesus* were 'novels,' the recent *The Scattering Pine Pollen* is an implicative 'poem.' Hence, the transition from novel to poetry appears to be a natural change made by an artist moving toward maturity.

Breaking the Rules of Traditional Eastern Painting
# Revolution from the Center

How might a contemporary revolution of our art be achieved? Like every artist who severely contemplates this issue, Byung-Jong Kim also seemed to have faced extraordinary obstacles. This was because his extent of transformation was more drastic than that of any other artist in the Eastern painting circle. Radical change brings forth denunciation, and the depth of its pain is proportional to the affection bestowed.

Kim had once compared himself to "the eldest grandson of the head family of Eastern art, fallen to ruins." He would say that he's felt as if he studied Joseon art history overseas while firmly persisting in the here and now.[3] As he has clearly stated, his position is to "look at the universal world not through imported schools, but perspectives of the East, an Asian worldview."

In retrospect, if we look at the figures in his Name and Soul series in the late 1980s, though Jin-Yi Hwang(황진이), Chunhyang(춘향) and Jesus have no relation in terms of nationality, they all demonstrate a spirit of resistance. Therefore his selection of such subject matter is a result of his perception of reality and resistant spirit. As Kwang-Su Oh points out the historical figures such as Jin-Yi Hwang, Chunhyang and Jesus who appear in his works, lived in completely different eras and cultures; however, they have the common feature of having resisted unjust authority and inhumane conditions, and manifested spiritual (religious) value. Through these historical and religious figures, the artist metaphorically unravels his worldview. If the subject matter, or

---

**3**    Joseon is the old Korean kingdom from 14C to 19C before its modernization. However, in the sentence Kim refers to Korean traditional art and its history in general, not specifically the kingdom itself. Here he implies that he felt quite remote in learning Eastern painting in on traditional terms, while he had a strong awareness of being in the present.

content of the work, was a literati manifestation of his rebellion, the unconventional mode of expression is a painterly resistance that breaks free of language.

Throughout the 1980s, Byung-Jong Kim independently cultivated a national self-awareness and original technique of Korean painting by breaking the old customs of material and method. We can imagine the depth of agony he must have experienced as he was expected to succeed the tradition of the Department of Oriental Painting at Seoul National University, starting from Yong-Jun Kim and passed down to U-Seong Jang and Se-Ok Suh, while also achieving a self-initiated revolution corresponding to the rapid progress of modernization. The powerful energy witnessed in his later work, reborn as *Song of Life*, was purely a gesture of resistance against old traditions and conventions. This surely evidences a manifestation of confidence fortitude by someone who best understood the core of Eastern painting. Because he was at its center, he was able to break the rules with unfazed certainty.

Therefore, his philosophy was to follow not the method of Eastern painting, but the core of its painting theory, and his work overcame the rigid and manneristic regime of Chinese painting in the pursuit of the independent aesthetic of Korean painting. Perhaps he is comparable to a

true man of faith, who prays every day and lives devoutly in accordance with his beliefs, rather than one whose superficial actions are only pious in appearance. This is why his work was referred to as "not Eastern painting in name, but Eastern painting that has recovered its true soul" (Geon-Su Lee), or "an intellectual rebellion against traditional norms" (Tae-Man Choi).

As seen in his new work *The Scattering Pine Pollen: Spring Mountain* (Fig. 26, Fig. 27, Fig. 28,), featured in the exhibition, Kim has gathered all the landscape images he had painted in various places. Yellow pine pollen envelops green landscapes filled with the energy of spring and deep mountains with light pink flowers in full bloom, and the shapes of the mountain terrain are peculiar. This can be seen as a variation of his previous *Red Flower Landscape works.* (Fig. 29) Yet the large red flower in the center has disappeared into the mountains, and only the pine pollen fills the picture-plane. It is peculiar in that the angle of view varies in all directions. Hence, the landscape reveals a combination of different images of the mountain as a result of the artist entering the scene and "touring while lying down (in his imagination)." (Fig. 30, Fig. 31) Yet, these multi-angled views are spread evenly throughout the flat plane. This is a method of spreading the traditional perspective of Eastern painting on the picture-plane, limiting it to the front. Diverging from the traditional

method of employing the three perspectives of landscape painting as presented by Guo Xi(곽희, 郭熙) in 'Three Distances' -high, deep and level distance- Byung-Jong Kim created a new method of integrating all three viewpoints into a single picture-plane. Thus he is embodying a unique, independent composition in his work, which differs not only from the Western perspective, but also from the traditional method of the East.

Byung-Jong Kim is an artist who belongs to the so-called 'orthodox' circle of Korean traditional painting, and a member of the last generation capable of teaching Eastern painting theory. Surprisingly, his painting, which is a result of tremendous inner conflict at the borders of the old and new generations, and the traditional and contemporary, is a type that has never been seen in previous works. It is, in his own words, "a kind of work that overcomes China and the West," which cannot be defined as belonging to either side. It is an aesthetic liberation that overcomes generational definitions and cultural restraints.

Though I have mentioned that the contemporary transformation and variation of Korean traditional ink painting originated from the artist's self-conviction, there appears to be no boundaries in Byung-Jong Kim's paintings. They cannot be easily defined as Western or Eastern

paintings, nor solely painted in Korean ink or mineral pigment, oils or acrylics. The pigment is applied to a yellowish and thick picture-plane, made by mixing various natural materials with dak paper on which only the fluidity and rhythm of the brushwork, the flows of vitality and energy are painted. In other words, his images are not painted, but 'smeared on.' He does not fill the contours of shapes with colors but rather smears the dough of paint onto the rough floor-like surface as a plasterer applies mortar. The result of this is the relief-like picture plane, thick like an earthen wall.(Fig. 32, Fig. 33)

Thus the artist's work genuinely resembles the act of labor. His method involves channeling the whole of his physical energy to paint, which often seems like the act of wrestling. This working method, which has not been disclosed to anyone due to its striking appearance, is a state of unity between thought, action, and will. In this process of becoming one, the painting and the artist establish a physical connection.

## Natural Lyricism

# Warmth and Intimacy

Byung-Jong Kim's works are not paintings for mere painting's sake. Rather, they are images that permeate and influence daily life.(Fig. 34, Fig. 35) They may be hung in the bedroom to provide peaceful sleep under their red warmth, placed in the living room for a restful repose in green, or displayed in the entrance to prepare us for the world beyond. Though his paintings are particularly well-suited to Korean traditional houses called 'Han-Ok', they also go well with modern and minimal building in exposed concrete. They are highly adaptive paintings, which can traverse different eras and cultures.

As they are paintings meant for life, they may also be considered 'practical.' This is one of the properties of Joseon folk art, so praised by Muneyoshi.

Perhaps this is where the intimacy and warmth of his paintings originate. His work emanates strength and healing energy for the viewer's heart. The lyricism in his work has been once illuminated by

German critic Eckhart, through the term "historical lyricism." He stated that Byung-Jong Kim's painting "recovers the warmth and humanism that has been lost in Western contemporary art." After the 2000s, however, since he produced *the Love Song for Life*, the word term 'natural' seems to be more appropriate than 'historical.' The latter series *Song of Life* was a body of work that newly captured the vitality of all creation in the picture-plane, going beyond the 80s and 90s, during which the artist was preoccupied with an existential contemplation of history and the times. In the love song of life in *The Scattering Pine Pollen*, the passionate drama caused by resistance and agony seems to be subdued.

Recollections of past struggles and the gaze of moderation are softly infused in the picture-planes full with yellow powder. Above all, love is ever-present, reminiscent of poet Dong-Ju Yun's ardent verse that he would "love all dying things", which seems to encounter the artist's gaze full of love for all that is gifted with life.

# Recent Works

## Colours

### Yellow

New Love Song of Life, The Mystery of Sowing

The use of yellow may generally disrupt the balance of a painting, as it is highly discernible. However, the yellows in Byung-Jong Kim's paintings are fundamental to *The Scattering Pine Pollen*, with tints of natural ocher and yellowish-browns that recall thick paper floorings of Korean traditional houses. His paintings have reached full maturity in the adoption of these tonalities that are endemic to Korea.

The artist's explosion of powerful energy and unhindered brushwork in expressing figures prove comprise the mid-stage development of his *Song of Life* series. Now, *The Scattering Pine Pollen*, which is the prelude of the artist's latter part of *the Song of Life*, newly uncovers a fully mature stage of Byung-Jong Kim's painting. (Fig. 36)

The prelude of the latter *Song of Life*, which opened with *The Scattering Pine Pollen*, intermittently displays familiar figures. The artist's free expression remains unchanged, as his lonely horses, cheerful larks, colorful fish, long-beaked cranes, impassioned chickens, and wiggly pine trees reappear in unhindered brushstrokes. In their midst is a boy, who observes it all. (Fig. 37, Fig. 38, Fig. 39, Fig. 40) It is akin to watching a play unfold, as the artist directs life forms to dance upon a stage draped in yellow. They vibrate in the microcosmos of the picture-plane brimming with pine pollen. This spontaneous freedom, painted with seeming non-intention, has remained consistent throughout the artist's work since the beginning. (Fig. 41, Fig. 42)

In terms of content, the motif of the life-seed, which germinates trees, gains fundamental significance from the theme of Byung-Jong Kim's *Love Song of Life*. Though the pine trees have grown in diverse ways, they are the same in that they have all originated from the smallest

particles. It is a manifestation of the artist's contemplation on the minimal unit of life, the origin of life. However, are these the seeds of a new life, or the scattered remnants of life's extinction? Like the Möbius strip, sowing and dying eventually converge by the cycle of nature. Sown seeds cover all creation as they proliferate the air. As the world becomes one, the artist's picture-plane fills with countless color-dots drifting about.

With *The Scattering Pine Pollen*, abundant with poetic variations, the prelude of Byung-Jong Kim's *love song of life* has commenced. Like the pine pollen drifting slowly in the spring wind, our lives move on without a clear destination. The one truth we may be certain of, however, is that there is no life that is not precious, as demonstrated in Kim's painting. The sowing of mysterious life begins in all directions - quietly, slowly, but with great passion.(Fig. 43)

# Blue

Kim's earlier works also incorporate a significant amount of blue, mostly used to portray water. The sunlit sea of the Caribbean was painted with dark emerald,(Fig. 44) and the clear water of the Seomjin River in transparent indigo blue.(Fig. 18) Nonetheless, one may sense a shift in his implementation of this color since 2015 or so. Most noticeably, the variation of blue in his painting is prominent. It appears to actively intervene with the picture-plane, more so than his previous works. The blue lines portraying figures such as animals color the field and form a giant mountain, which then splits into pine branches covered with pine pollen spreading throughout the entire landscape. The blue defines objects through contours, colors the objects' individual appearances, and engulfs various figures to achieve homogeneity.

In short, we discover that his blue is a line, color and plane. The blue contours become the color of the figures they surround, and they interconnect without a distinction of borders, forming a single plane. That is to say, it is no different from the role of black ink in traditional Eastern

painting. While in the West, blue is seldom used as a contour line, in Eastern painting 'blue ink' (청묵, 青墨) is sometimes used to define objects. Kim boldly used the color blue, in the same way the ink reveals objects in traditional painting, thus creating his own unique method. (Fig. 45, Fig. 46)

## Bamboo with Wind

Recent works such as the Bamboo with Wind series by Byung-Jong Kim are predominated by blue. The title of the series, which is characteristically painted in shades of blue, means 'bamboo bearing wind.' (Fig. 33, Fig. 34, Fig. 35) *Bamboo with Wind*, which was begun in 2020, translates the blue-green color of bamboo to blue, revealing the Eastern aesthetic of 'Mind Image' (심상, 心象, image embedded in mind) over mimesis. In other words, rather than painting a visual landscape based on its appearance, the artist sought to represent the synesthetic feeling of standing amidst the bamboo trees as they sway gently in the wind. The series is thereby not a depiction of the bamboo, but of the wind. It captures the force of the wind in the bamboo forest, and expresses the sound of the breeze passing through with a fresh blue

color. The delicate tonal change of light in the painting serenely churns the monochrome in overall, allowing the viewers to sense the 'swoosh' sound of the wind.(Fig. 50, Fig. 51, Fig. 52, Fig. 53, Fig. 54)

## Color of the Mind
# Out of Sight, In the Mind

Byung-Jong Kim, an artist who has evolved his practice over decades with endless vitality and tenacity. There emerges yet another unusual shift in his visual language, for his methods are in constant metamorphoses. His latest endeavors that began in the second half of this year(2022) arise particularly in the field of color.

In short, the transition of "from the eye to mind" proceeds within the expression of color. It can be said that the colors of nature seen in *The Scattering Pine Pollen* and *Bamboo with Wind* engage with the mind rather than sight, enabling a bolder intuitive impression. His series *Bamboo with Wind*, for example, is no longer blue. In cloudy weather, the bamboo forest in rain is shrouded in grey, and at night it is pitch dark.(Fig. 55, Fig. 56) However, "cloudy", "rainy", or "dark" here are descriptions that

deviate from the state of nature or physical time. This is attributed to the way in which the series, as well as his latest works, have already departed the external realm and move inward. This includes the work which depicts a large bamboo forest that boldly colors the entire canvas red,(Fig. 57) and monochromatic works with bamboo fully obscured by color, revealing only a few leaves.(Fig. 58, Fig. 59, Fig. 60) Now, Kim's use of color seems to have attained a level of freedom. It appears certain that the colors of his mind he expresses as of recent are deeply rooted in oriental aesthetics and Korean painting.

As cultural characteristics are relative and based upon comparison, the globalization of Korean art can be sought only by paying heed to certain cultural differences between the aesthetic expression of Korean culture and that of the West. Western art history has progressed from the traditional expression of resemblance to subjective representation out of mimesis. Mainstream Western art essentially comprises of visual-based aesthetics. Its long history of about five centuries since the onset of the Renaissance, can be summed up as a substantial undertaking, which explored all aesthetic possibilities in ocularcentrism and its opposing antivisual current under postmodernism from the mid-20th century.

On the other hand, its essential difference with oriental painting(Korean

painting) is that it is a projection of the "Mind Image"(심상, 心象), and there is no premised dichotomy between the object and the subject in artistic representation. Visually, the object and the subject are bound to be separated at a distance. Thus, exceptional avant-garde artists such as Paul Cézanne attempted to break away from the Western tradition, blurring the separation of objects and subjects with color and expressing their connections. By making the visual space fluid through color, the artist intended to express the union between the self(subject) and the object, the viewer and that which is made visible. Cézanne was the artist who overturned the basic premise of vision, the core of Western art, surpassing its limitations through the spatial use of color.

Color, after all, finalizes the creation of art. Lines, shapes, and structures are relatively less challenging to express compared to colors. Picasso, who spearheaded Cubism by adopting form and structure from the work of Cézanne, constantly envied Matisse, who inherited Cézanne's sense of color and pictorial space. Picasso, a Spanish artist, could not contend with Matisse, who inherently understood the core of French culture. The root of visual culture is then, indeed, the element of color. This is why it is believed that the final stage of painting by those artists who embody Korean culture relies upon the expression of colors.

Today, as any other day, Byung-Jong Kim set out to the studio early in the morning, looking forward to express the color of the mind with a sense of excitement. What matters most to him is the innermost reflection of his mind that is realized only in his painting. His bamboo forest cannot be defined in any one color, be it red, pink, blue, gray, or black, as his mind is never to be fixed. Now, his use of color is finally liberated. His painting which began at the visual, has now left its confines. Rather, for the artist with profound roots in Korean painting, it was never a work of the visual, even from the very beginning. Then, it should be said that the 69-year-old artist, who has returned to his original intentions after an extensive 40 years of painting, has finally reached his goal. Standing amidst the bamboo forest, the artist freely pursues the color of the mind (Shimchae, 心彩), free from all optical restrictions. Color runs from the eye to the mind, and then to the surface of his painting. Dan-A, 'the child of early morning', starts the day at dawn, true to his name, unraveling a vast spectrum of his innermost colors in the distended expanse of time.

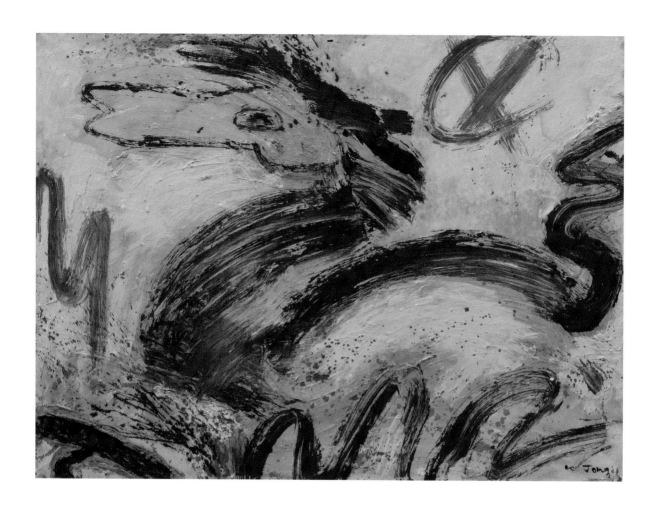

그림 2　웃는 말 | 1990 | 100×135cm | 혼합재료

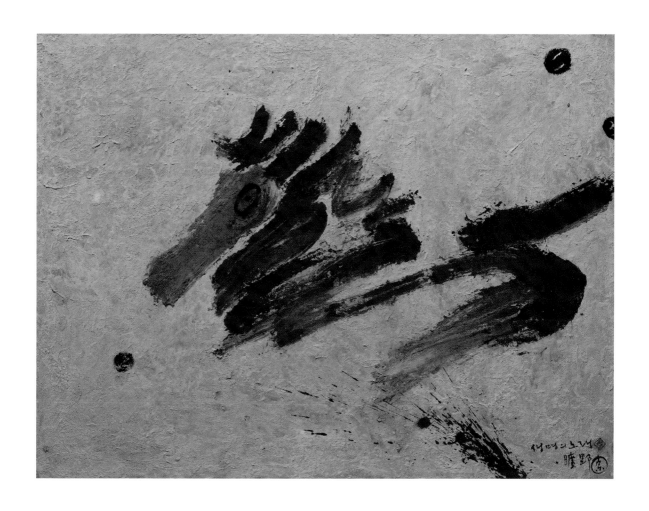

그림 3 　생명의 노래-달리는 말 | 1999 | 100×135cm | 혼합매체

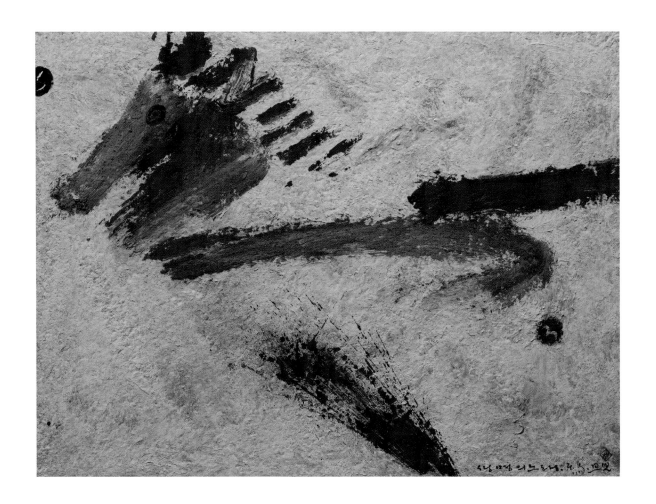

그림 4　생명의 노래-달리는 말 | 1999 | 100×135cm | 혼합매체

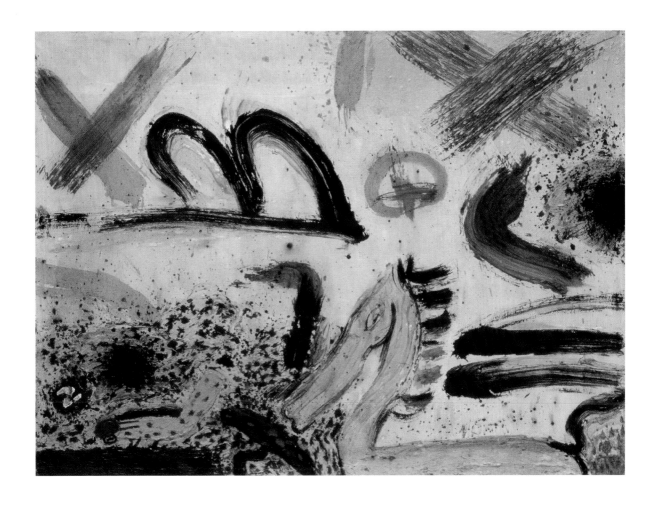

그림 5　생명의 노래-숲에서 | 1998 | 100×135cm | 닥판에 먹과 채색

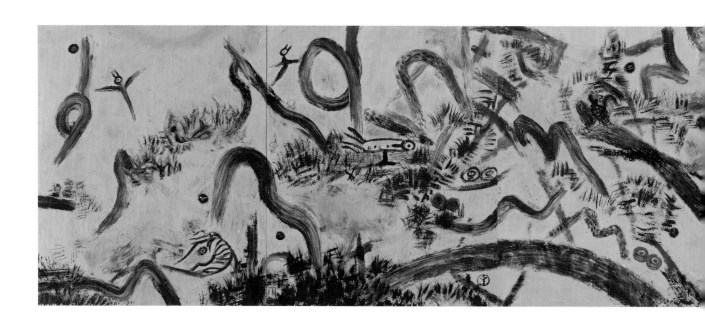

그림 6　숲은 잠들지 않는다 | 2003 | 190×960cm | 닥판에 먹과 채색

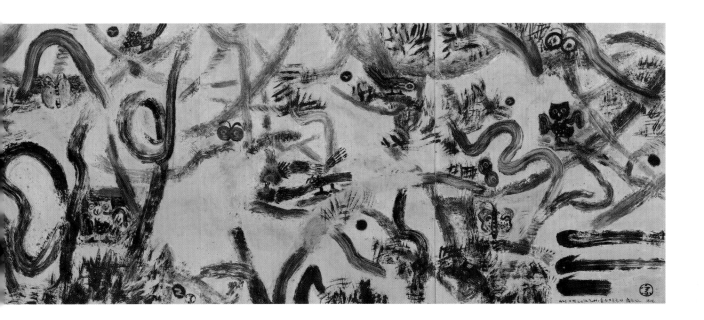

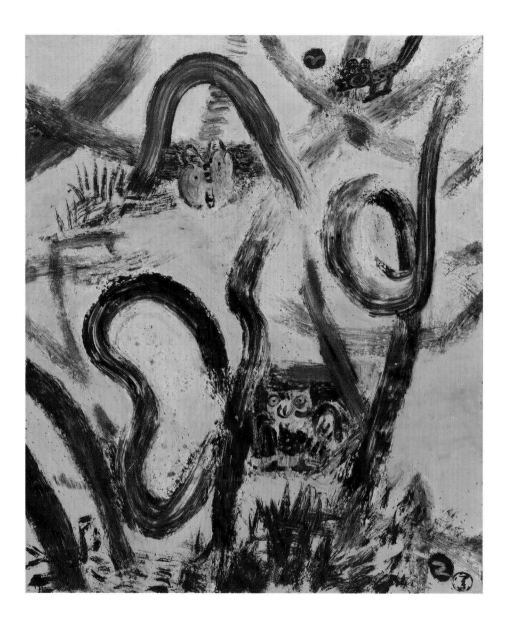

그림 7　숲은 잠들지 않는다(부분) | 2003 | 닥판에 먹과 채색

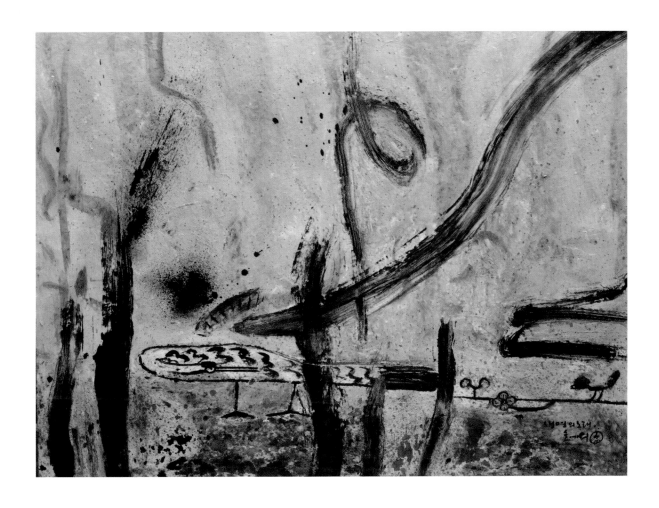

그림 8　생명의 노래–숲에서 | 1998 | 134×179cm | 닥판에 먹과 채색

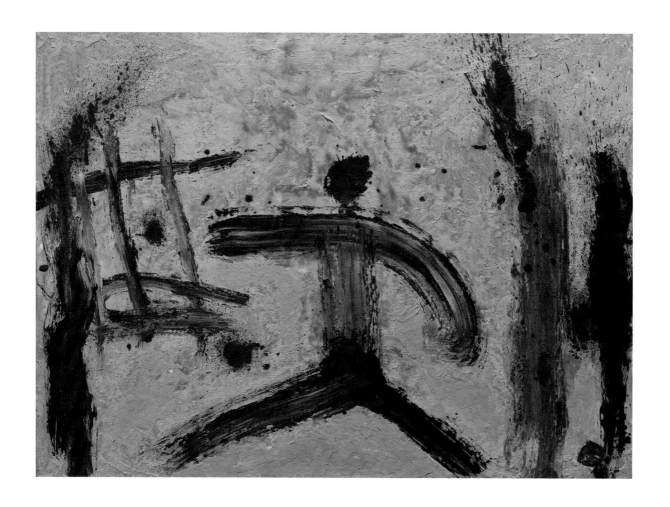

그림 9　생명의 노래-숲에서 │ 1999 │ 100×135cm │ 닥판에 먹과 채색

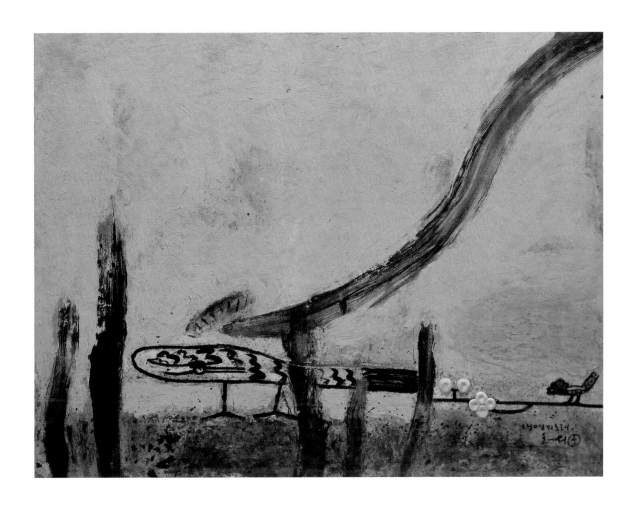

**그림 10** 생명의 노래-숲에서 | 2003 | 134.5×179cm | 닥판에 먹과 채색

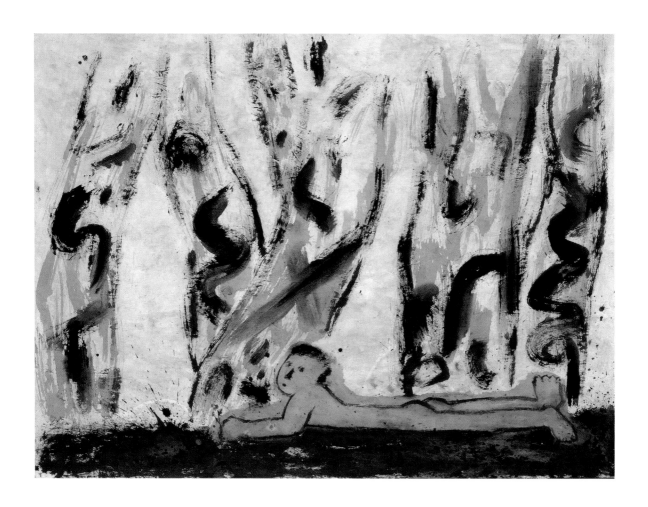

그림 11  생명의 노래-숲에서 | 1994 | 120×161cm | 닥판에 먹과 채색

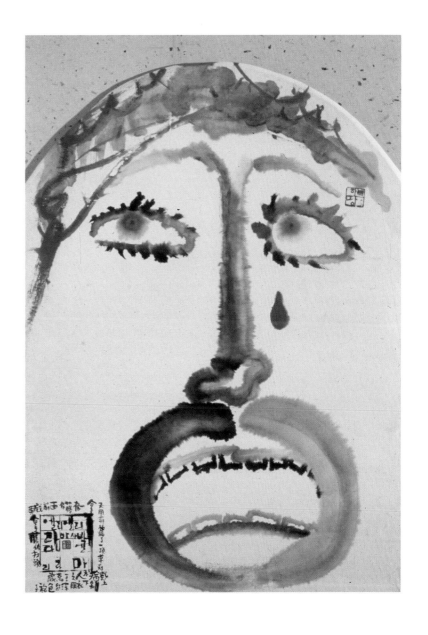

그림 12  바보 예수-엘리엘리라마사박다니 | 1985 | 170×110cm | 혼합재료

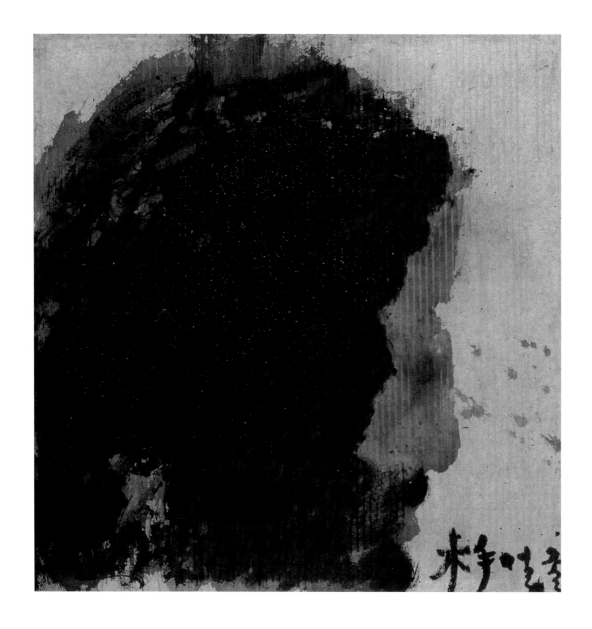

그림 13 바보 예수–목수의 얼굴 | 2001 | 77×76cm | 혼합재료

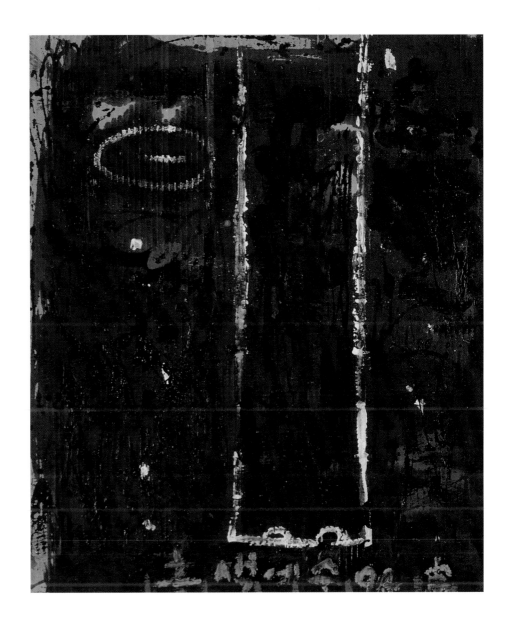

**그림 14** 흑색예수-붉은 눈물 | 1991 | 73×54.5cm | 골판지에 먹과 채색

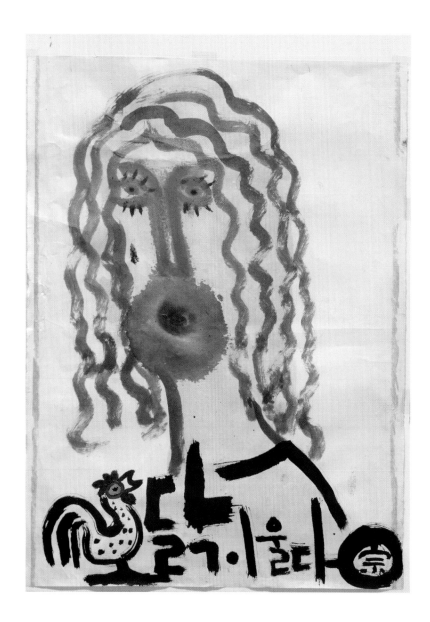

그림 15 닭이 울다 | 1988 | 68.5×57cm | 한지에 먹과 채색

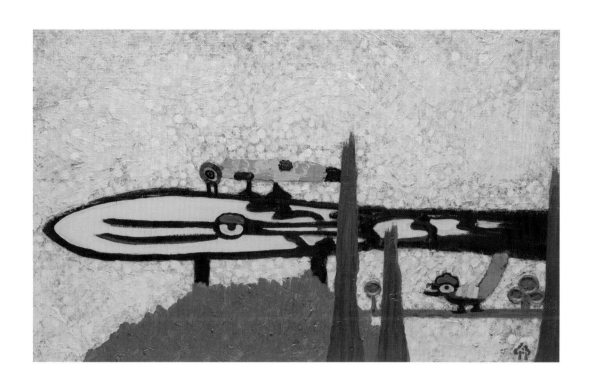

그림 16  생명의 노래 | 2016 | 73×118cm | 혼합재료

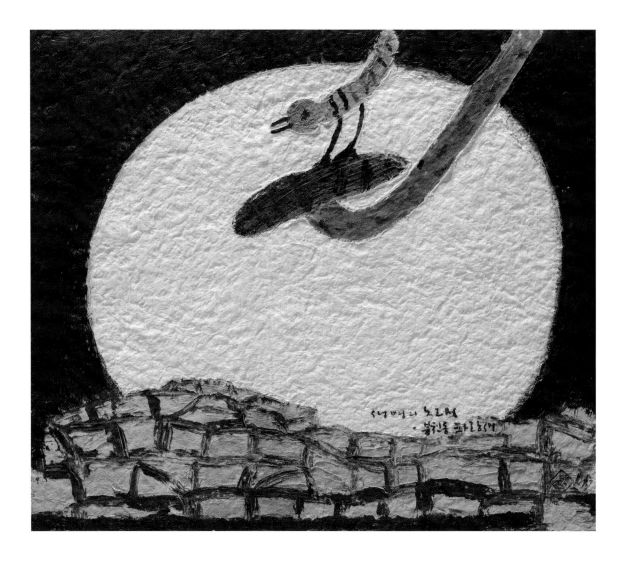

**그림 17** 생명의 노래-봉천동 파랑새 │ 1994 │ 47×54.1cm │ 한지에 먹과 채색

**그림 18** 생명의 노래–물도리동 | 1990 | 28×56cm | 한지에 먹과 채색

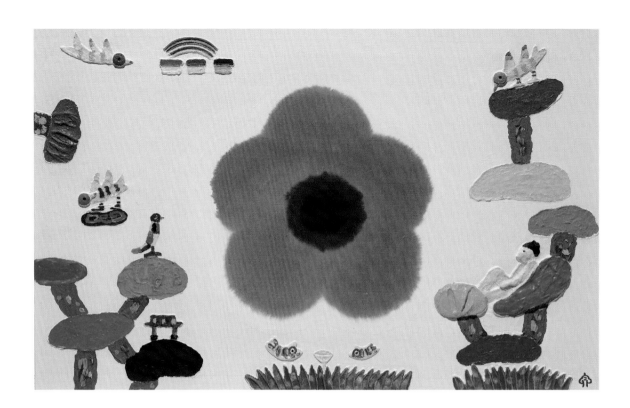

그림 19 생명의 봄 | 73×116.8cm | 혼합재료

그림 20  생명의 노래−환희 | 2002 | 73×91cm | 닥판에 먹과 채색

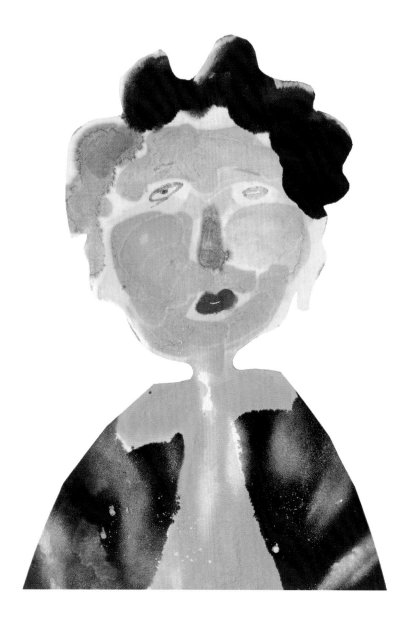

그림 21  여인의 초상 | 1988 | 95×70cm | 닥판에 먹과 채색

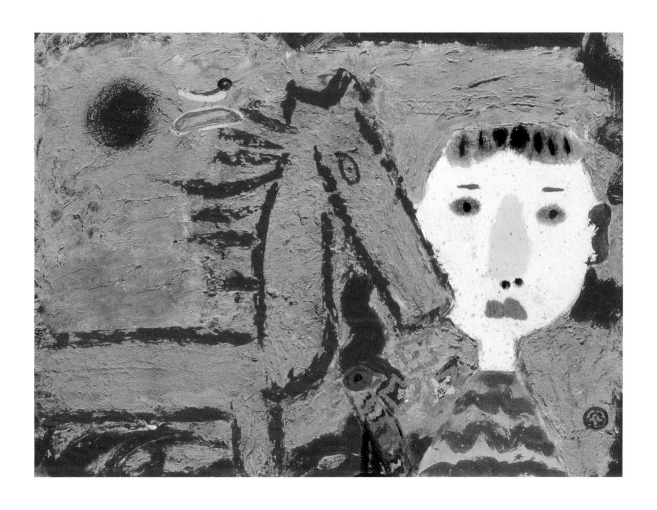

그림 22　생명의 노래−서동요 | 2004 | 74×106cm | 혼합재료

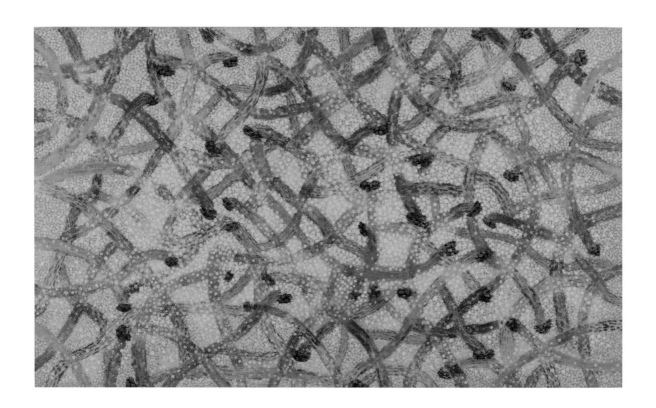

그림 23 송화분분 | 2018 | 197×333cm | 혼합재료에 먹과 채색

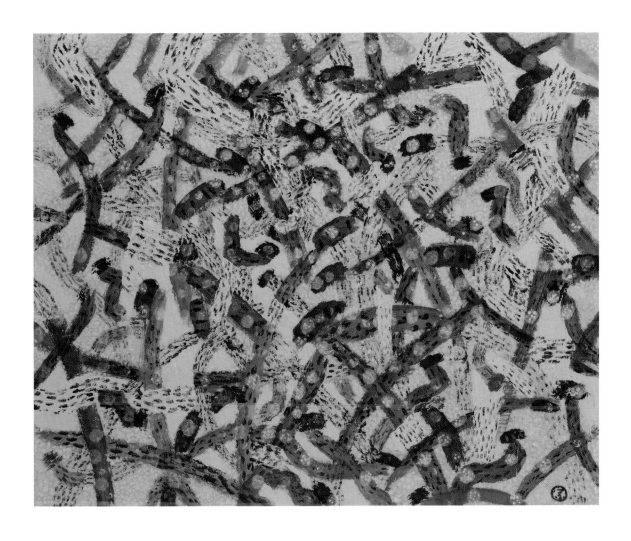

그림 24 송화분분 │ 2018 │ 180×220cm │ 닥판에 먹과 채색

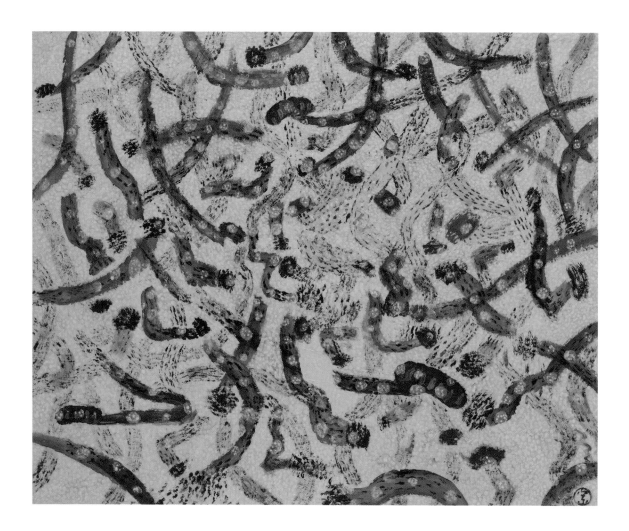

그림 25 송화분분 | 2018 | 180×220cm | 닥판에 먹과 채색

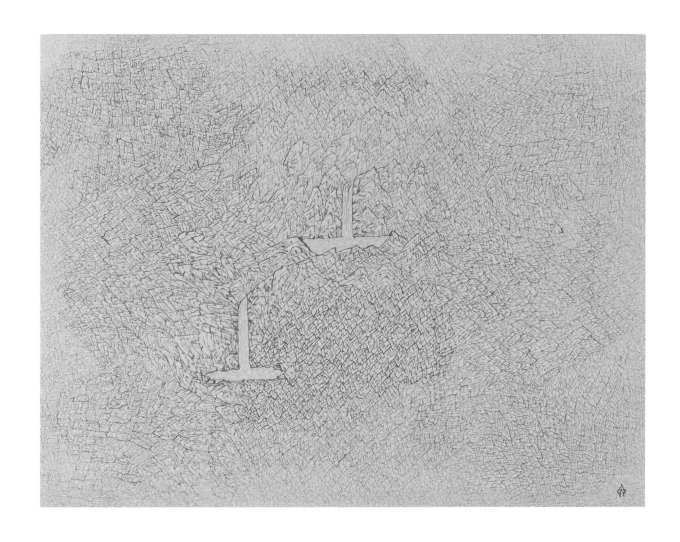

그림 26　송화분분-춘산 | 2019 | 193.5×259.2cm | 혼합재료

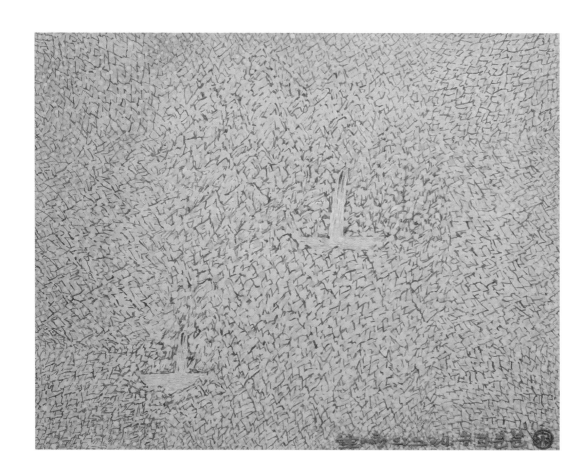

그림 27  송화분분 │ 2021 │ 90×114cm │ 혼합재료

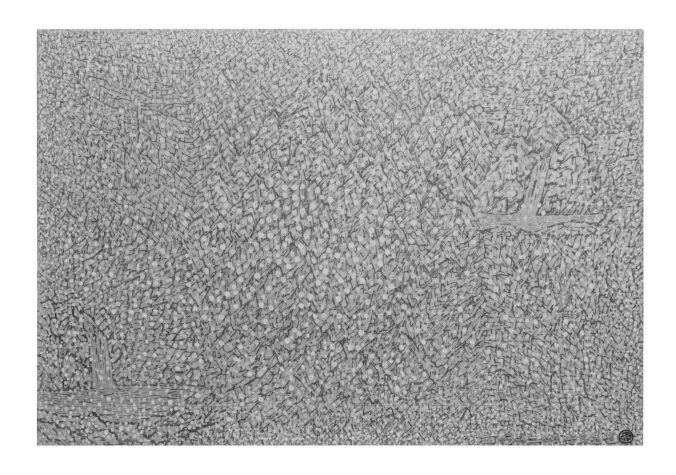

그림 28 송화분분 | 2021 | 162×260cm | 혼합재료

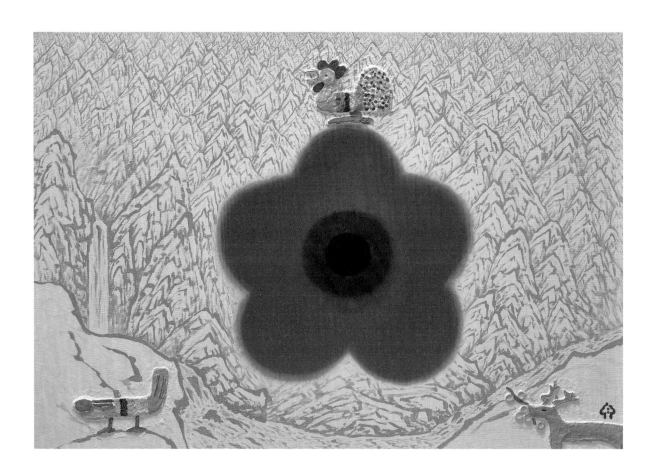

그림 29  화홍산수 | 2019 | 89×130cm | 혼합재료

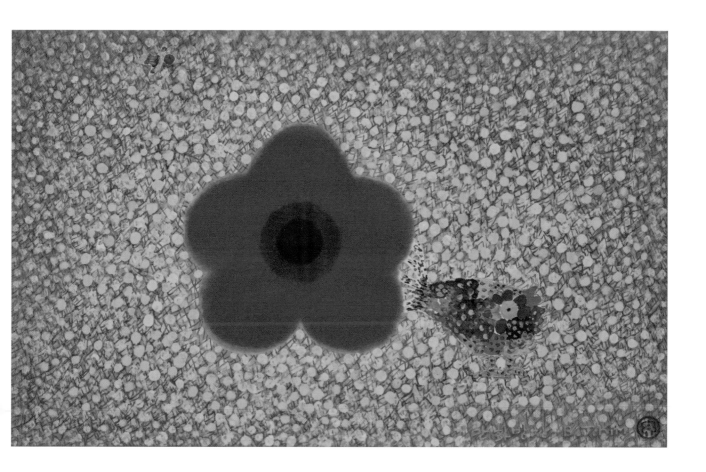

그림 30  만화방창 | 2022 | 80×130cm | 혼합재료

그림 31  송화분분 | 2022 | 97×162cm | 혼합재료

그림 32　생명의 노래 | 2011 | 97×170cm | 닥판에 먹과 채색

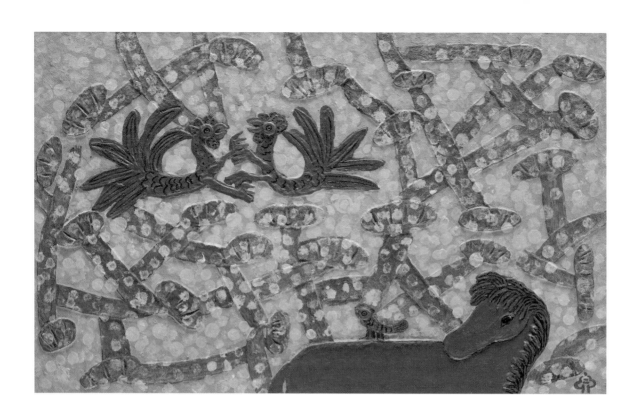

그림 33 송화분분 | 2016 | 80×130cm | 혼합재료

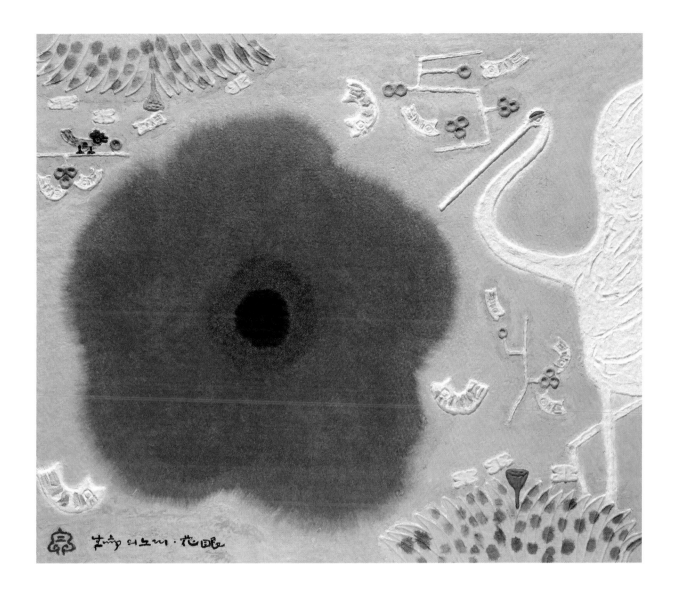

그림 34 생명의 노래-화안 花鮟 | 2005 | 140×175cm | 닥판에 먹과 채색

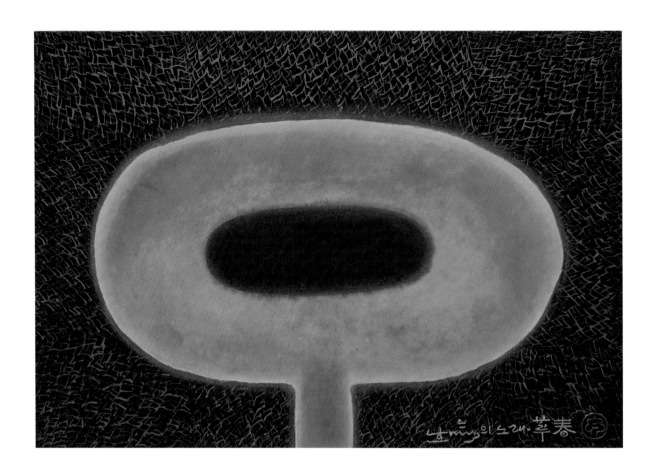

그림 35  생명의 노래-화춘華春 | 2020 | 80×116.5cm | 혼합재료

그림 36  송화분분 | 2017 | 180×210cm | 혼합재료

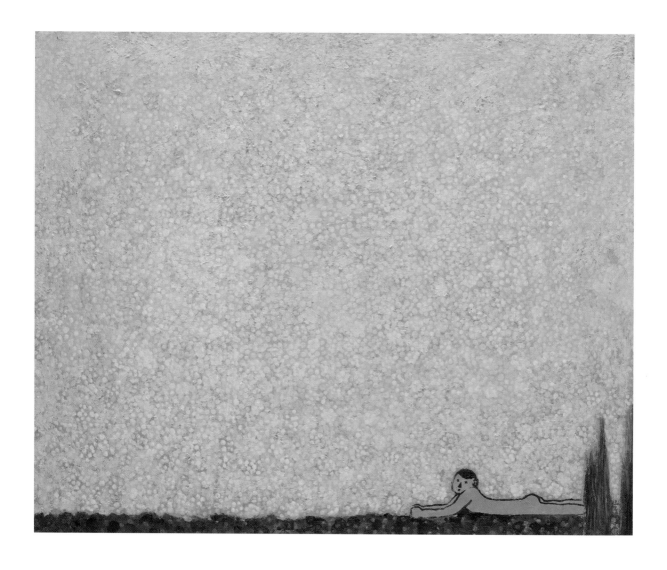

그림 37  송화분분_숲에서 | 2004~2017 | 180×220cm | 닥판에 먹과 채색

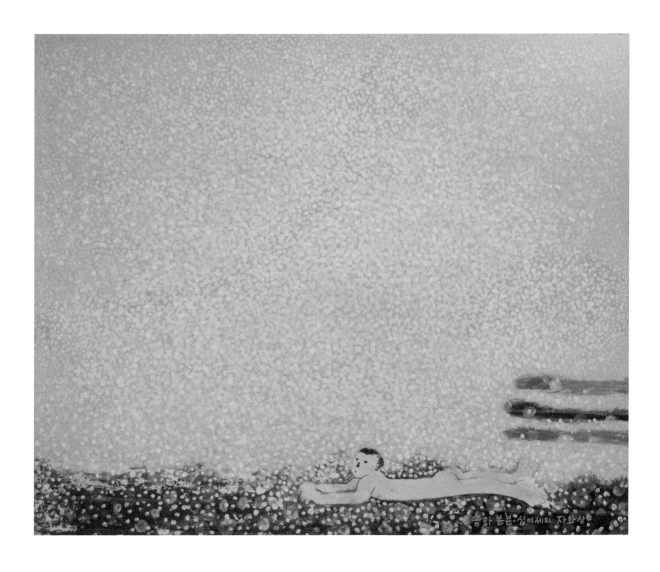

그림 38　생명의 노래-12세의 자화상 │ 2003 │ 180×220cm │ 혼합재료

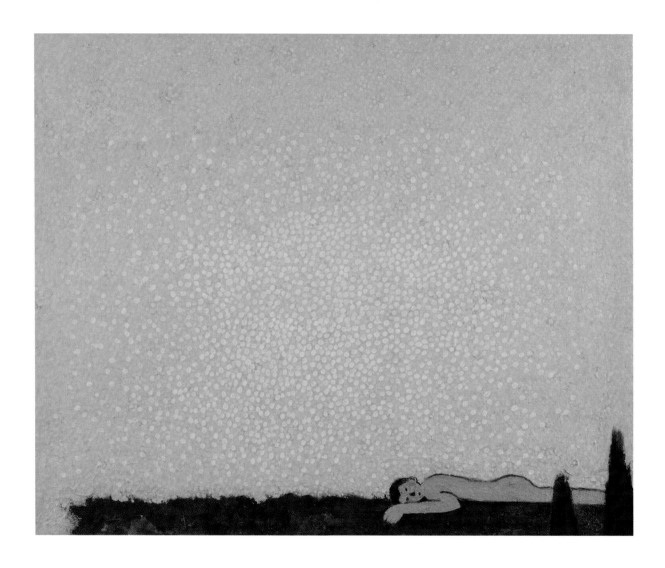

그림 39  12세의 자화상 │ 2017~2018 │ 180×220cm │ 닥판에 먹과 채색

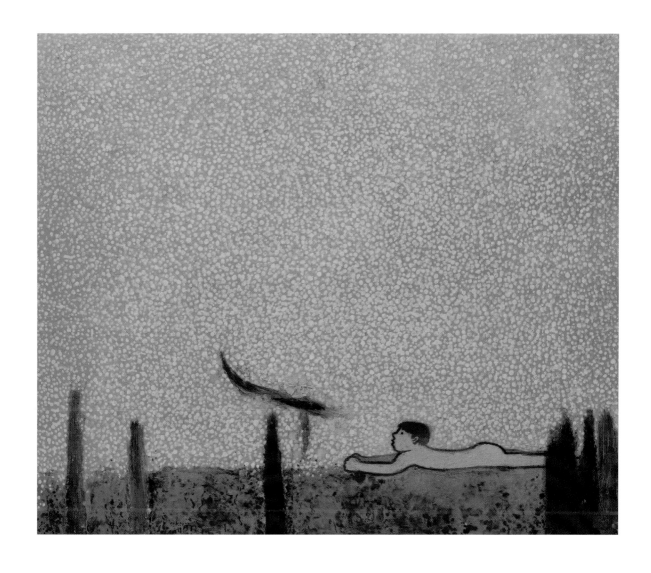

그림 40  송화분분–12세의 자화상 | 2018 | 150×180cm | 혼합재료

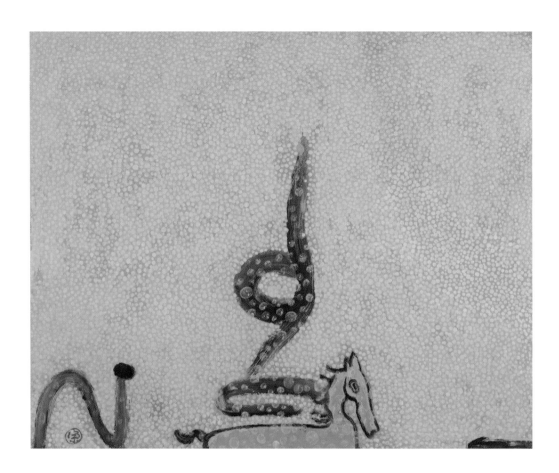

그림 41 생명의 노래-송화분분 | 2021 | 90×114cm | 혼합재료

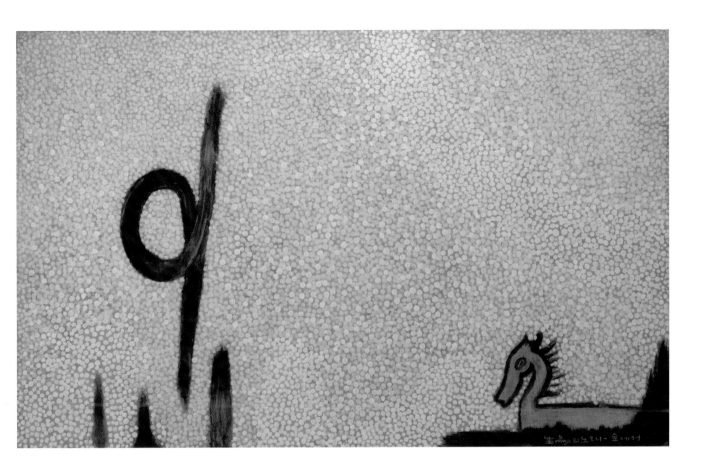

그림 42  송화분분 | 2009~2022 | 162×260cm | 닥판에 먹과 채색

그림 43 송화분분 | 2019 | 162×259cm | 혼합재료

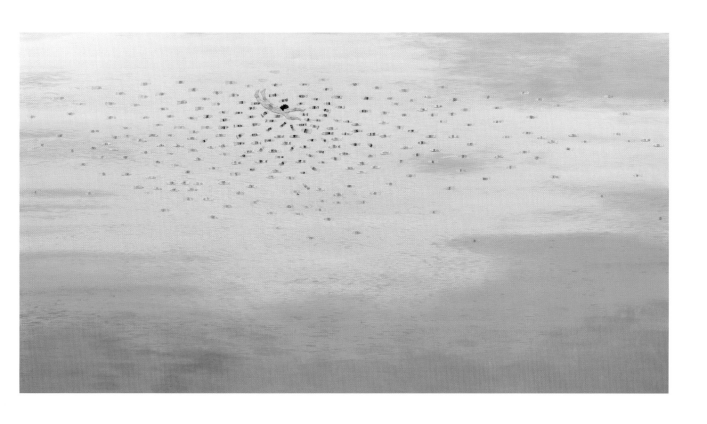

**그림 44** 생명의 노래-카리브 | 2008 | 200×380cm | 혼합재료

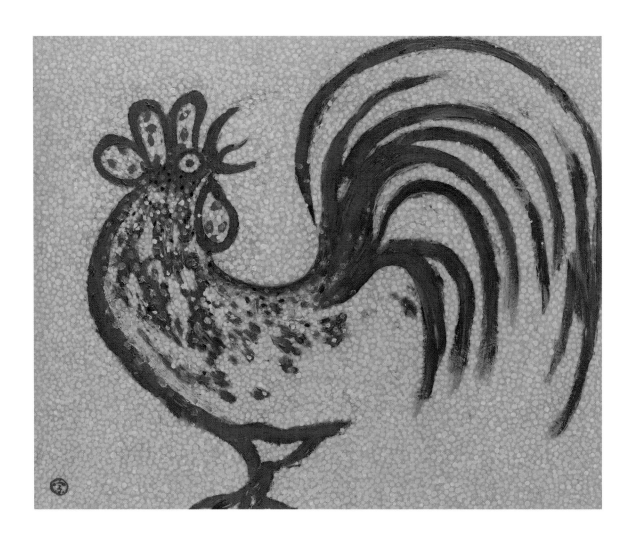

그림 45  청명 | 2005~2016 | 180×220cm | 혼합재료

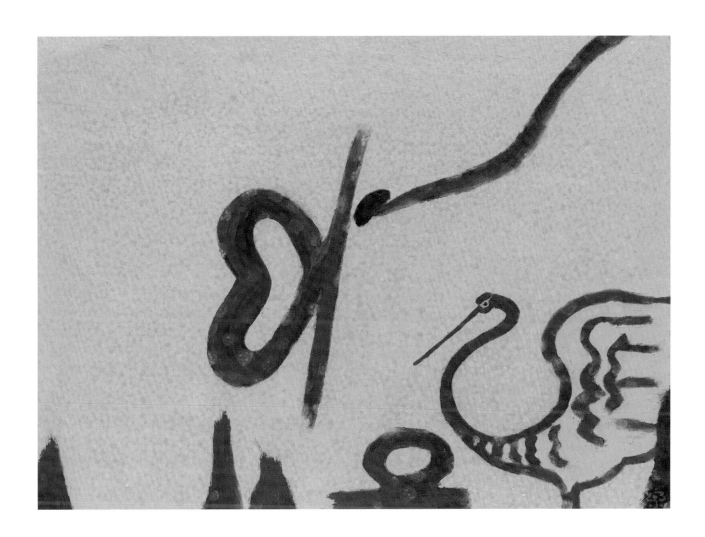

그림 46  송화분분 | 2018 | 140×194cm | 혼합재료

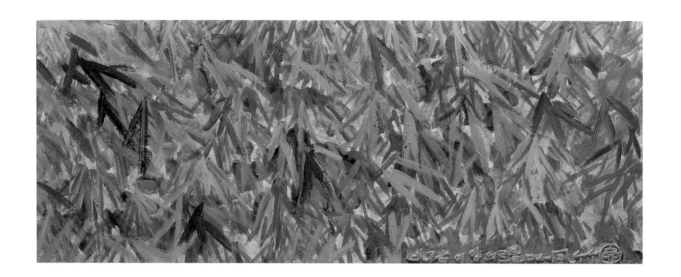

그림 47  풍죽 | 2020 | 50×128cm | 혼합재료

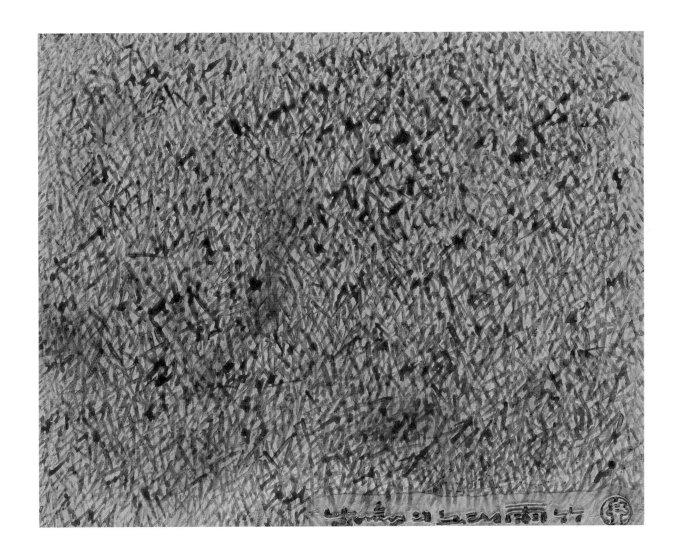

그림 48  우죽雨竹 | 2020 | 73×92cm | 혼합재료

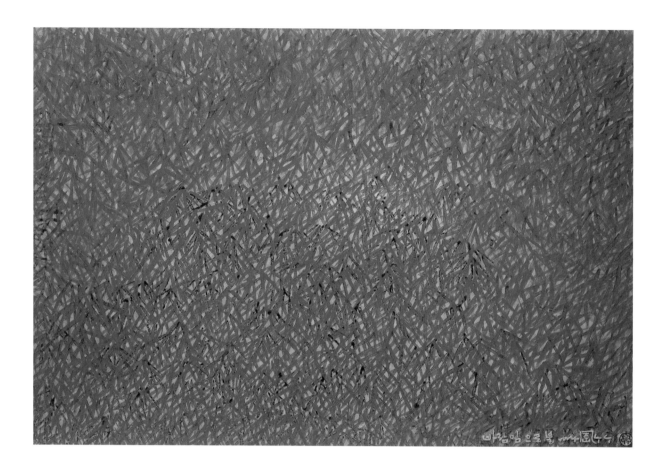

그림 49 풍죽 | 2020 | 130×194cm | 혼합재료

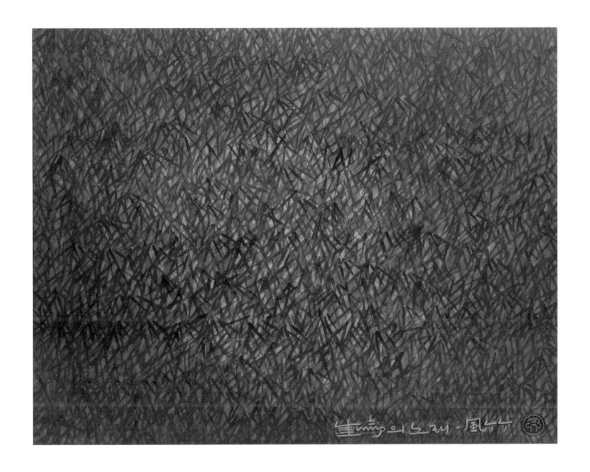

그림 50  풍죽 | 2021 | 90×114cm | 혼합재료

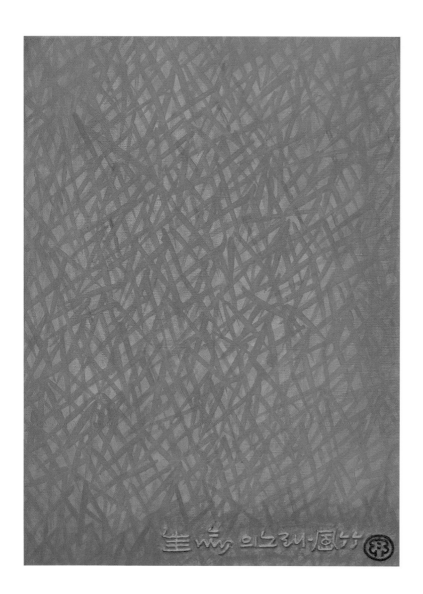

그림 51 풍죽 | 2022 | 73×53cm | 혼합재료

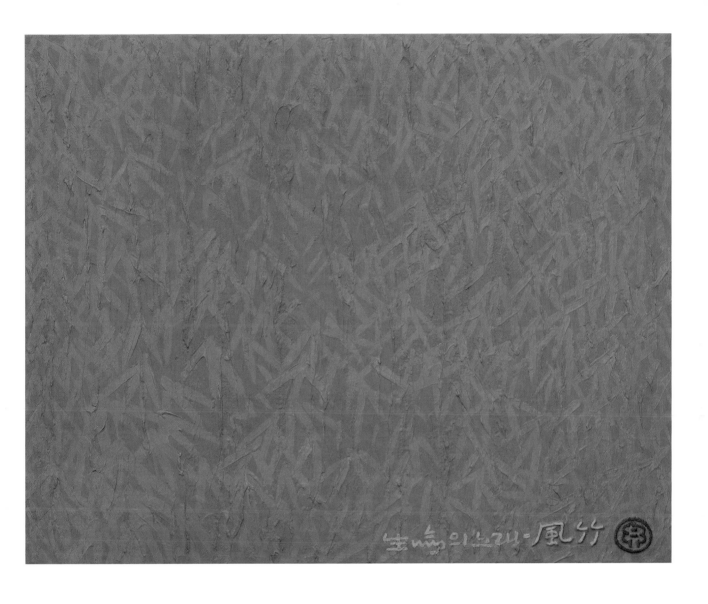

그림 52  풍죽 | 2022 | 73×91cm | 혼합재료

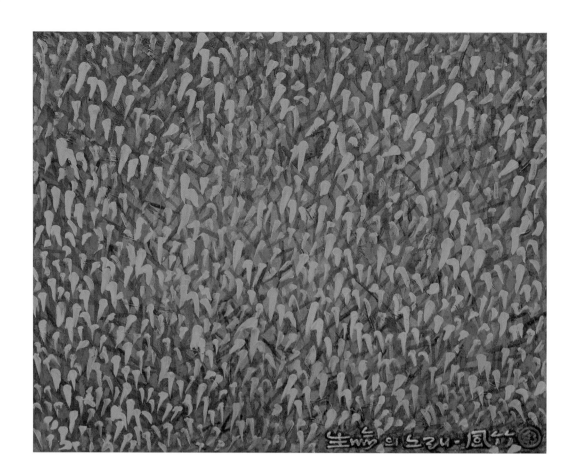

그림 53 풍죽 | 2022 | 73×91cm | 혼합재료

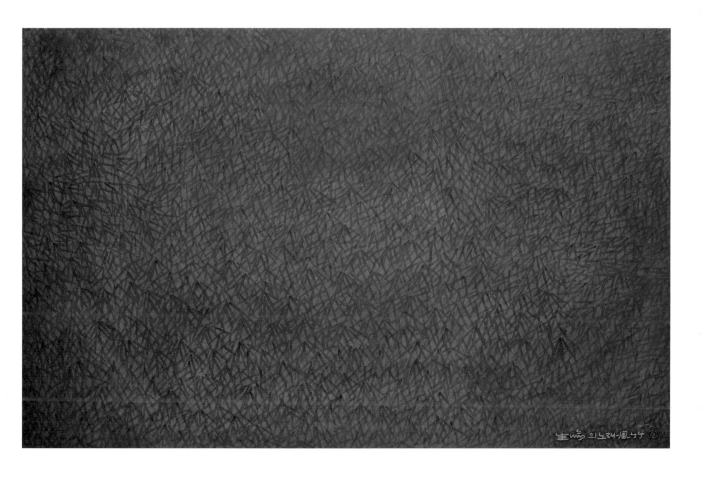

그림 54  풍죽 | 2022 | 162×260cm | 혼합재료

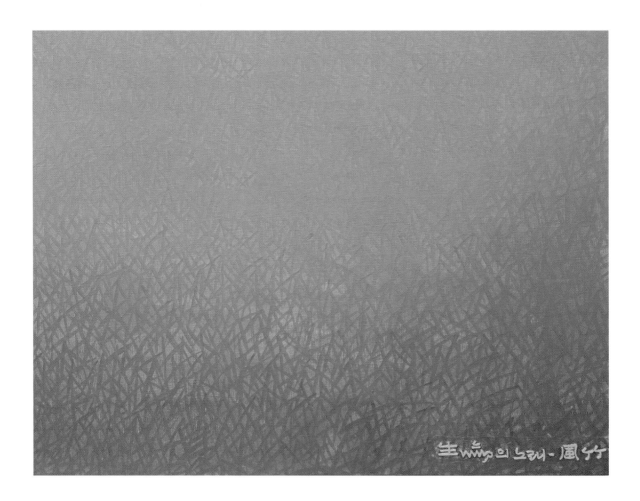

그림 55 풍죽 | 2022 | 162×260cm | 혼합재료

그림 56 풍죽 | 2022 | 162×260cm | 혼합재료

그림57 풍죽 | 2022 | 162×260cm | 혼합재료

그림 58 풍죽 | 2022 | 91×73cm | 혼합재료

그림 59　풍죽 | 2022 | 73×61cm | 혼합재료

그림 60 풍죽 │ 2022 │ 162×260cm │ 혼합재료

# 전영백

주요 연구실적

## 국내 출판

### 단독 저서

《세잔의 사과: 현대 사상가들의 세잔 읽기》 확장개정판 | 한길사 | 2021

《전영백의 발상의 전환》 열림원 | 2020

《현대미술의 결정적 순간들: 전시가 이즘을 만들다》 한길사 | 2019

《코끼리의 방, 현대미술 거장들의 공간》 두성북스 | 2016

《세잔의 사과: 현대 사상가들의 세잔 읽기》 한길아트 | 2008

### 단독 번역서

《고갱이 타히티로 간 숨은 이유》 조형교육 | 2001

《대중문화 속의 현대미술》 아트북스 | 2005

《후기구조주의와 포스트모더니즘》 조형교육 | 2005

### 공동 번역서(책임)

《욕망, 죽음 그리고 아름다움》 아트북스 | 2005

《월드 스펙테이터》 예경 | 2010

《미술사 방법론: 헤겔에서 후기 식민주의까지 미술사의 다양한 시각들》 세미콜론 | 2012

《눈의 폄하: 20세기 프랑스 철학의 시각과 반시각》 서광사 | 2019

## 책임 편집서

《22명의 예술가, 시대와 소통하다: 1970년대 이후 한국 현대미술의 자화상》 궁리 | 2010

《오늘의 미술가를 말하다 1》 한국문화예술위원회 기획 | 학고재 | 2011

## 공동 편집서(저술 겸)

「마이클 주의 미술, 무거운 존재를 담는 진솔한 유머」,

《동시대 한국 미술의 지형: 아르코 미술 작가론》 | 한국문화예술위원회 기획 | 학고재 | 2009

# 해외 출판

## 외국 저서

*Mother's Anger and Mother's Desire: the Work of Re-Hyun Park,*

Generations and Geographies in the Visual Arts

London: Routledge | 1996

*Melancholia and Cezanne's Portraits: Faces beyond the Mirror,*

Psychoanalysis and the Image

London: Blackwell | 2006

## 국제 학술지 논문

*Looking at Cezanne through his own eyes*

Art History | vol. 25 | no.3 | June 2002

*Korean Contemporary Art on British Soil in the Transnational Era*

Journal of Global Studies and Contemporary Art(GSCA) | vol 1 | no. 1 | Feb. 2013 | pp. 43 ~ 70.

# 국내 논문

## 국내, 한국연구재단 등재 학술지 논문

"폴 세잔의 〈대 수욕도〉에 대한 정신 분석학적 고찰"

《서양미술사학회 논문집》 | 서양미술사학회 | 12집 | 하반기 | 1999. pp. 61 - 88.

"미술사와 정신분석학 담론: 줄리아 크리스테바의 기호학적 그림 읽기"

《미술사학보》 | 미술사학 연구회 | 17집 | 봄 | 2002 | pp. 213 - 251.

"영국의 형식주의 비평과 블룸즈버리 Bloomsbury 그룹의 모더니즘 작품 연구"

《미술사학》 | 한국미술사교육학회 | 17호 | 2003 | pp. 241 - 274.

"확장된 영역의 미술사: 로잘린드 크라우스 미술이론의 시각과 변천"

《현대미술사연구》 | 현대미술사학회 | 12월 | 2003 | pp. 111 - 144.

"영국의 도시 공간과 현대미술: 제2차 세계대전 이후의 런던"

《서양미술사학회 논문집》 | 서양미술사학회 | 21집 | 상반기 | 2004 | pp. 179 - 218.

"메를로퐁티의 현상학적 시각과 미술작품의 해석"

《미술사학보》 | 미술사학 연구회 | 25집 | 12월 | 2005 | pp. 271 - 312.

"미술사의 사진에 관한 화두: 사진의 정체성과 예술성에 관한 논의"

《미술사연구》 | 미술사연구회 | 20호 | 12월 | 2006 | pp. 311 - 342.

"1970년대 이후, 현대 회화의 쇠퇴와 복귀에 관한 미술사적 논의"

《미술사학보》 | 미술사학 연구회 | 29집 | 12월 | 2007 | pp. 29 - 58.

"충격가치를 너머선 내면의 소통: 곰리 Antony Gormley와 화이트리드 Rachel Whiteread"

《서양미술사학회 논문집》 | 서양미술사학회 | 30집 | 상반기 | 2009 | pp. 265 - 293.

"1960년대 이후 한국 현대 미술에 관한 사회학적 논의: 브르디외 Pierre Bourdieu의 '자본' 개념을 활용한 사회구조적 분석"

《미술사연구》 | 미술사연구회 | 23호 | 2009 | pp. 397 - 445.

"1970년대 이후 영국 '신미술사 New Art History'의 방법론"

《미술사와 시각문화》 | 미술사와 시각문화학회 | 9호 | 2010 | pp. 272 - 303.

"모더니티의 역설과 도심都心 속 빈 공간: 벤야민의 파사주와 앗제 Eugène Atget의 사진"

《미술사학보》 | 미술사학 연구회 | 37집 | 12월 | 2011 | pp. 219 - 250.

"'포스트미니멀리스트' 아니쉬 카푸어Anish Kapoor의 신체를 닮은 형이상학적 작업"

　《현대미술사연구》| 현대미술사학회 | 32집 | 12월 | 2012 | pp. 319-352.

"여행하는 작가 주체와 장소성: 경계넘기 작업의 한국작가들을 위한 이론적 모색"

　《미술사학보》| 미술사학 연구회 | 41집 | 12월 | 2013 | pp. 165-193.

"서양의 현대 미술비평 동향 연구: 1980년대 이후 영·미권 미술사 및 비평담론의
주요 화두를 중심으로"

　《미술사연구》| 미술사연구회 | 27집 | 12월 | 2013 | pp. 447-484.

"동서교섭사로 보는 일본의 '미학적 국가주의': 19세기 말-20세기 초 국제박람회 속
일본의 전시관 건축을 중심으로"

　《미술사연구》| 미술사연구회 | 31집 | 12월 | 2016 | pp. 193-228.

"데이비드 호크니의 '눈에 진실한' 회화: 1980년대 이후 반원근법, 비사진적 풍경화를
중심으로"

　《서양미술사학회 논문집》| 서양미술사학회 | 48집 | 2월 | 2018 | pp. 153-181.

"베르그송의 '지속'과 세잔의 '시간 이미지': 큐비즘에의 영향을 중심으로"

　《서양미술사학회 논문집》| 서양미술사학회 | 54집 | 2월 | 2021 | pp. 131-150.

# Young-Paik Chun

## Publicated Works

### Publication in English

'Looking at Cézanne through his own eyes' *Art History*, vol. 25, no.3, (June 2002)

'Mother's Anger and Mother's Desire: the Work of Re-Hyun Park' *inGenerations and Geographies in the Visual Arts*(London: Routledge, 1996)

'Melancholia and Cézanne's Portraits: Faces beyond the Mirror' *inPsychoanalysis and the Image*(London: Blackwell, 2006)

'Korean Contemporary Art on British Soil in the Transnational Era' *Journal of Global Studies and Contemporary Art*(GSCA), vol 1. no. 1., (February2013)

### Publication in Korean

#### Articles in Academical Journal

'A Psychoanalytic Reading of Cézanne's Large Bathers' *Journal of the Association of Western Art History*, Vol. 12, 1999, pp. 61-88.

'Art History and Psychoanalysis: J. Kristeva's Semiotic Reading of Painting' *Journal of the Korean Society of Art History*, Vol. 17, Spring, 2002, pp. 213-251.

'British Formalist Criticism and the Modernist Art of Bloomsbury' *Journal of the Korean Association of Art History Education*, No. 17, 2003, pp. 241-274.

'Art History in an Expanded Field: R. Krauss's Theoretical Development in the Discourse of Art History' *Journal of History of Modern Art*, Dec. 2003, pp. 111-144.

'Urban Space and British Art in the 20th Century: Art and Spatial Politics in London Since the Postwar Period' *Journal of the Association of Western Art History*, Vol. 21, 2004, pp. 179-218.

'Reading Artworks via Merleau-Ponty's Phenomenological Perspective' *Journal of the Korean Society of Art History*, Vol. 25, Dec. 2005, pp. 271-312.

'Issues on Photography in Art History: Debates on Photographic Identity in relation to "art"' *Journal of the Association of Art History*, No. 20, Dec. 2006, pp. 311-342.

'Art Historical Study on Rising and Declining of Painting Since the 1970s' *Journal of the Korean Society of Art History*, Vol. 29, Dec. 2007, pp. 29-58.

'Conceptual Shock via Communication of Intimacy and Isolation: Antony Gormley and Rachel Whiteread' *Journal of the Association of Western Art History*, Vol. 30, 2008, pp. 265-293.

'Looking at Korean Contemporary Art History since the 1960s: through Bourdieu's Sociological Framework of Forms of "Capital"' *Journal of the Association of Art History*, No. 23, 2009, pp. 397-445.

'Methods of 'New Art History' in British Terrain since the 1970s: Looking at the Art Historical Perspectives of T. J. Clark and G. Pollock' *Art History and Visual Culture*, No. 9, 2010, pp. 272-303.

'Paradox of Modernity and Emptiness in the City: Benjamin's Passages and Atget's photography' *Journal of the Korean Society of Art History*, Vol. 37, Dec. 2011, pp. 219-250.

'On the Sublime and the Uncanny in the Postminimal Work of Anish Kapoor' *Journal of History of Modern Art*, Vol. 32, Dec. 2012, pp. 319-352.

'Meaning of Place to The Artist-Traveller: Theoretical Backdrop for The Works of Border-Crossing Korean Artists in Global Context' *Journal of the Korean Society of Art History*, Vol. 41, Dec. 2013, pp. 169-194.

'A Study on the Mainstreams of Contemporary Art History and Art Criticism Since the 1980s up to the Present: Key Issues of Main Publications During the Last Three Decades' *Journal of the Association of Art History*, Vol. 27, Dec. 2013, pp. 447-484.

'Okakura Kakuzo's 'Aesthetic Nationalism' from the Perspective of Cultural Exchange Revolving around Japanese Pavilions in World Expositions' *Journal of the Association of*

*Art History*, Vol. 31, Dec. 2016, pp. 193-228.

'Realising Human Vision 'True to Life' in the Painting: Daivd Hockney's Way of Seeing against Perspective and Photographic Vision in His Landscape Since the 1980s' *Journal of the Association of Western Art History*, Vol. 48, 2018, pp. 153-181.

'Bergson's Theory of 'Duration' and Cézanne's 'Image of Time': Focusing on Cézanne's Influence over Cubists' Reception of Bergson' *Journal of the Association of Western Art History*, Vol. 54, 2021, pp. 131-150.

## Written Books

Young-Paik Chun, *Cézanne's Apples: Thinkers attracted by Cézanne*. Seoul: Hangilart, 2008. (Awarded by Korean Ministry of Culture)

Young-Paik Chun, *The Room of an Elephant; Contemporary Art and its Space*. Seoul: Doosung Publishers, 2016.

Young-Paik Chun, *Decisive Moments of Modern Art: The Exhibitions that Make 'isms' in Art History*. Seoul: Hangilsa Publishing, 2019.

Young-Paik Chun, *Change of Ideas*. Seoul: Yolimwon, 2020.

## Translated Books(from English to Korean)

*Griselda Pollock, Avant Garde Gambits 1888-1893*, trans. Young-Paik Chun, Seoul: Chohyunggyoyuk, 2001.

*Thomas Crow, Modern Art in the Common Culture*, trans. Young-Paik Chun, Seoul: Art Books, 2005.

*Madan Sarup, An Introductory Guide to Post-Structuralism and Postmodernism*, trans. Young-Paik Chun, Seoul: Chohyunggyoyuk, 2005.

## Translated Books(from English to Korean in teamwork)

Hal Foster, *The Compulsive Beauty*, trans. Young-Paik Chun, et al., Seoul: Art Books, 2005.

Kaja Silverman, *The World Spectators*, trans. Young-Paik Chun, et al., Seoul: Yekyung, 2010.

Martin Jay, *Downcast Eyes: The Denigration of Vision in Twentieth-Century French Thought*, trans. Young-Paik Chun, et al., Seoul: Seokwangsa Publishing, 2019.

## Edited Books

Young-Paik Chun, ed., *Twenty-two Artists Talk through Generations: Self-portrait of Korean Contemporary Art since 1970s*, Seoul: Kungree, 2010.

# 붓은 잠들지 않는다

| | |
|---|---|
| **1판 1쇄 발행** | 2022년 11월 15일 |
| **1판 2쇄 발행** | 2023년 9월 22일 |
| **지은이** | 전영백 |
| **펴낸이** | 백영희 |
| **펴낸곳** | 너와숲ENM |
| **주소** | 14481 경기도 부천시 부천로354번길 75, 303호 |
| **전화** | 070-4458-3230 |
| **등록** | 제2023-000071호 |
| **ISBN** | 979-11-92509-07-5 03650 |
| **정가** | 15,000원 |

ⓒ 전영백 2022

**이 책을 만든 사람들**

| | |
|---|---|
| **편집** | 허지혜 |
| **디자인** | 지노디자인 |
| **마케팅** | 한민지 |
| **제작처** | 예림인쇄 |